新勝寺釈迦堂

五百羅漢像

仏師、松本良山の世界

椎名修

22世紀アート
22nd CENTURY ART

東面の羅漢様

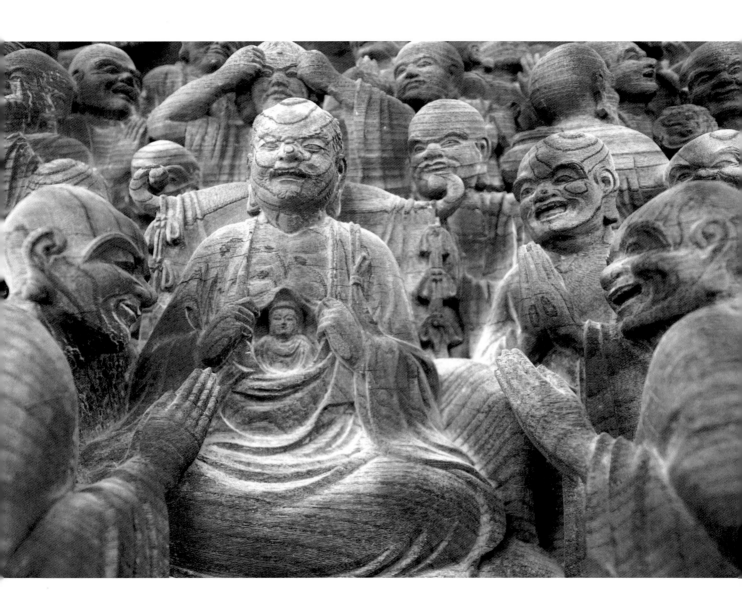

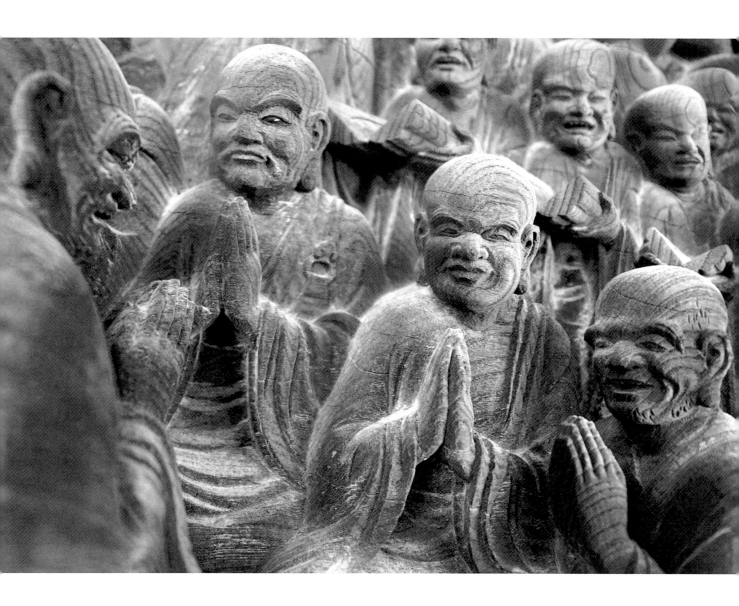

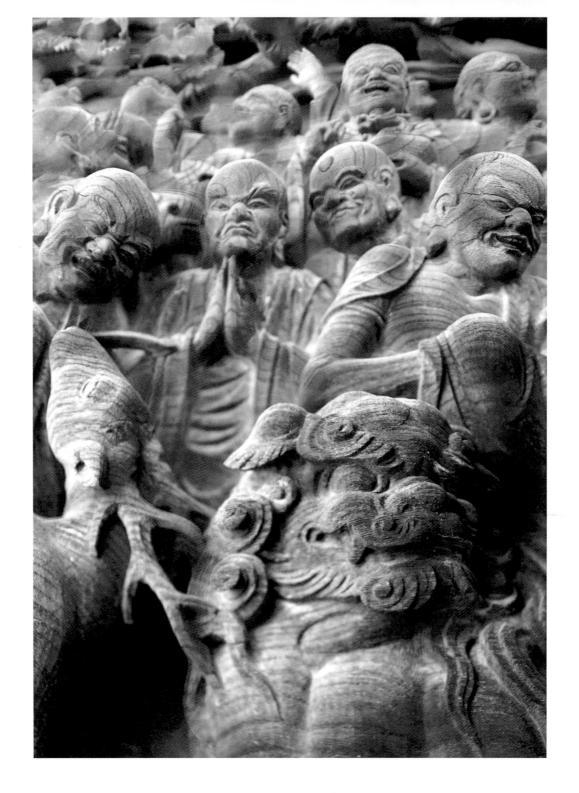

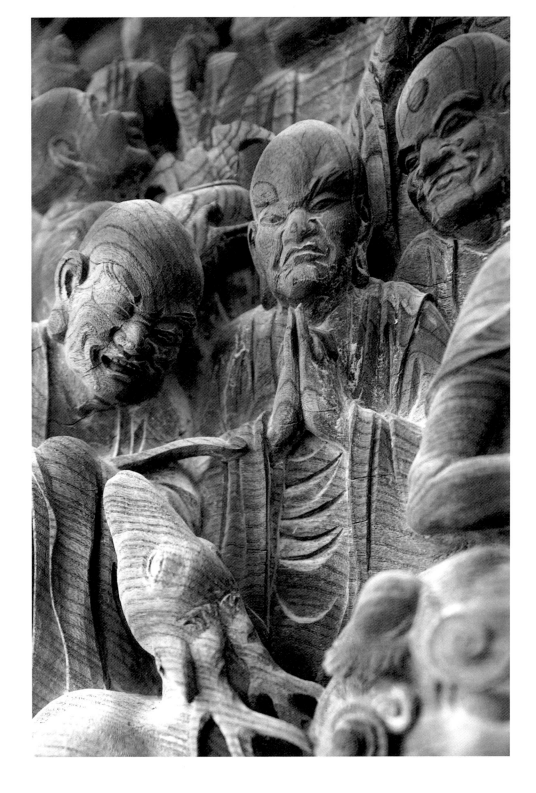

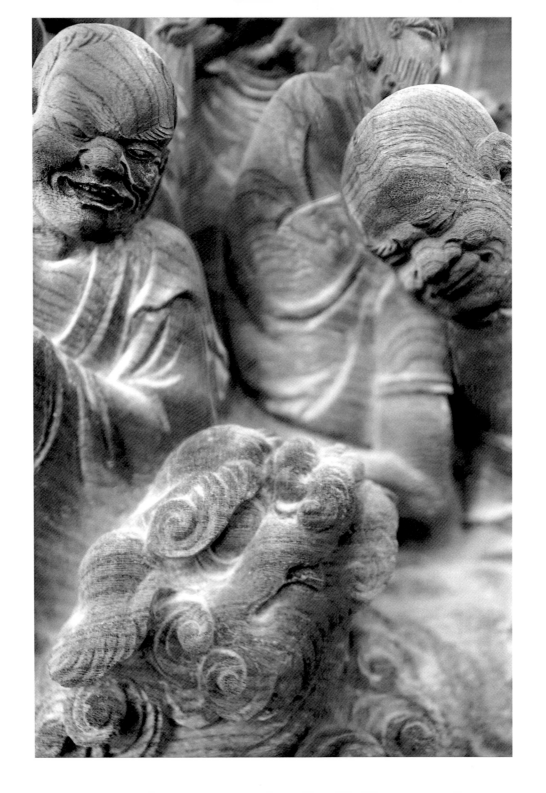

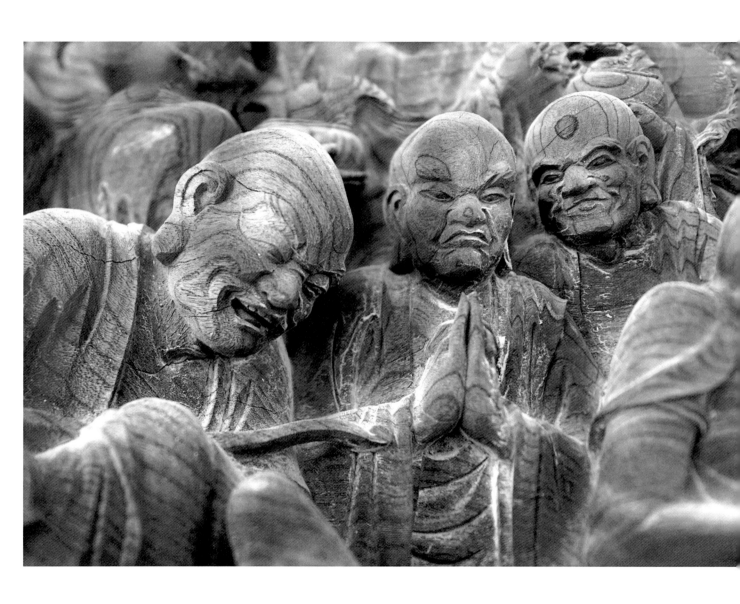

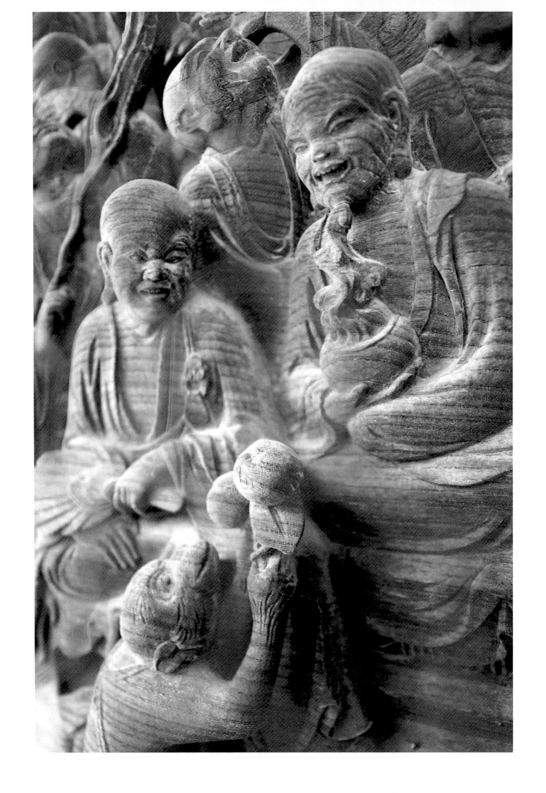

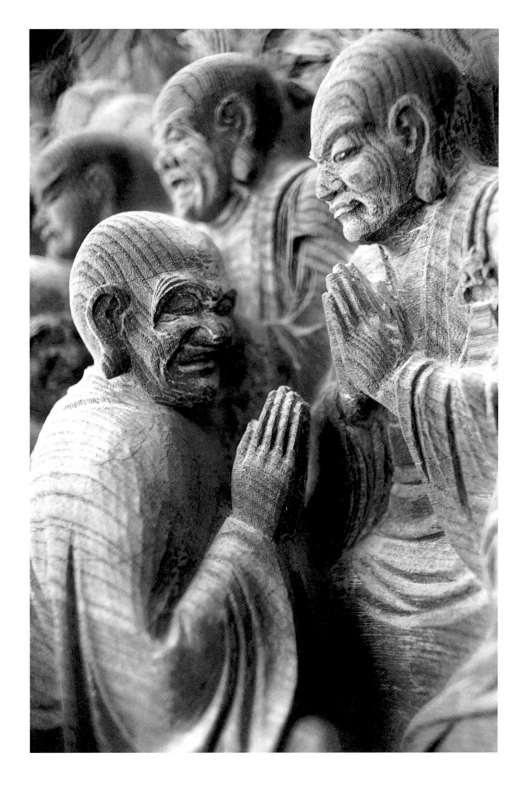

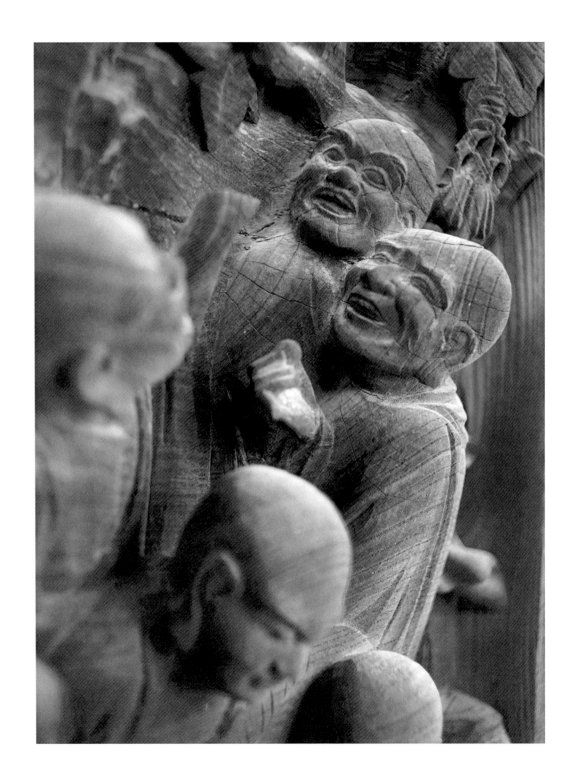

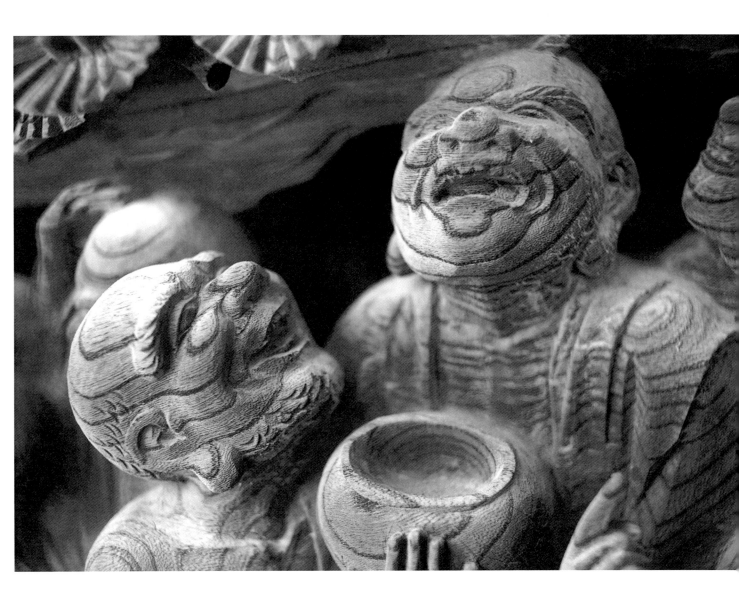

13

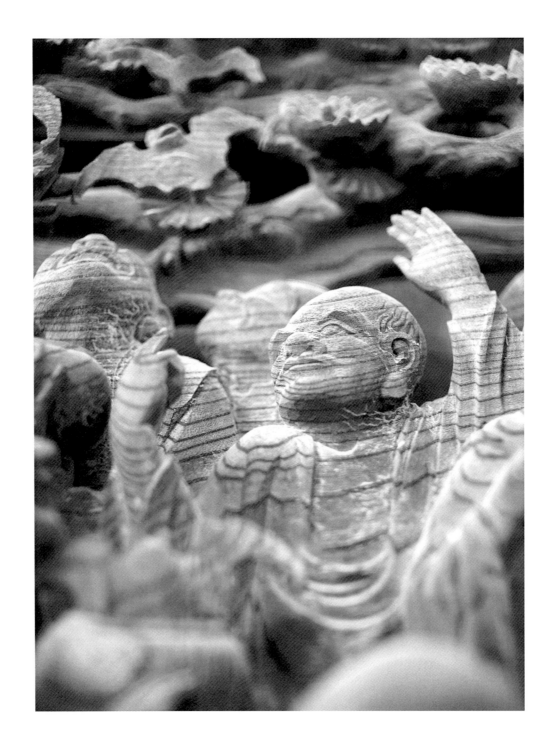

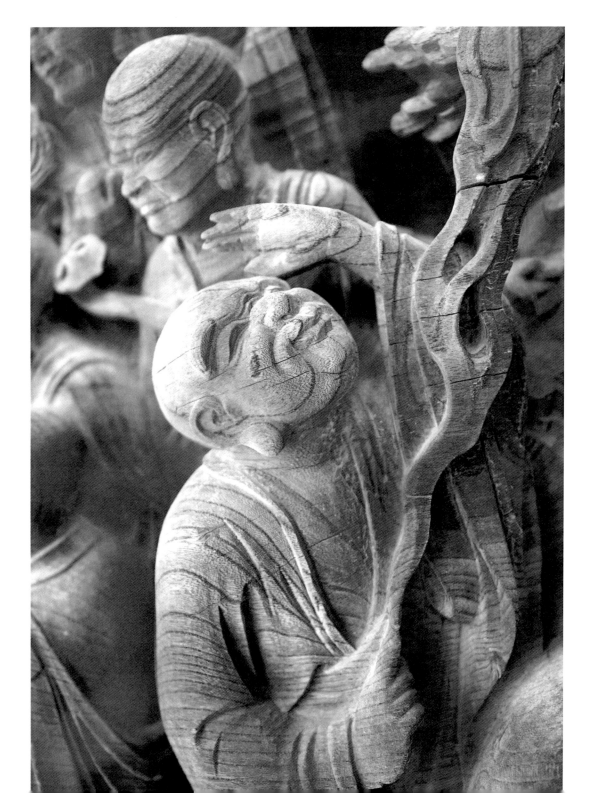

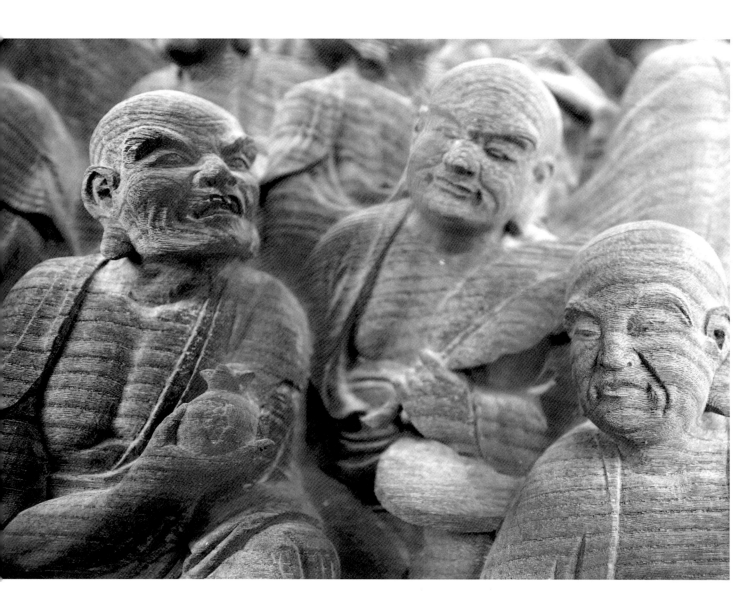

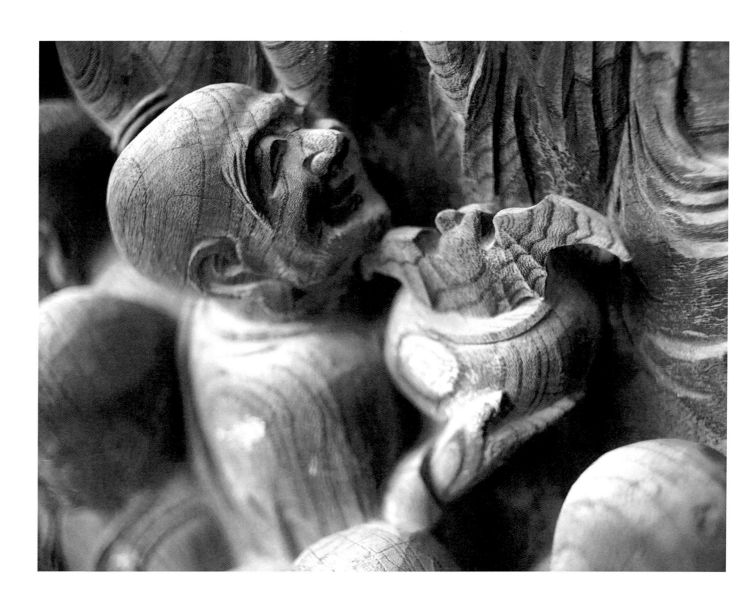

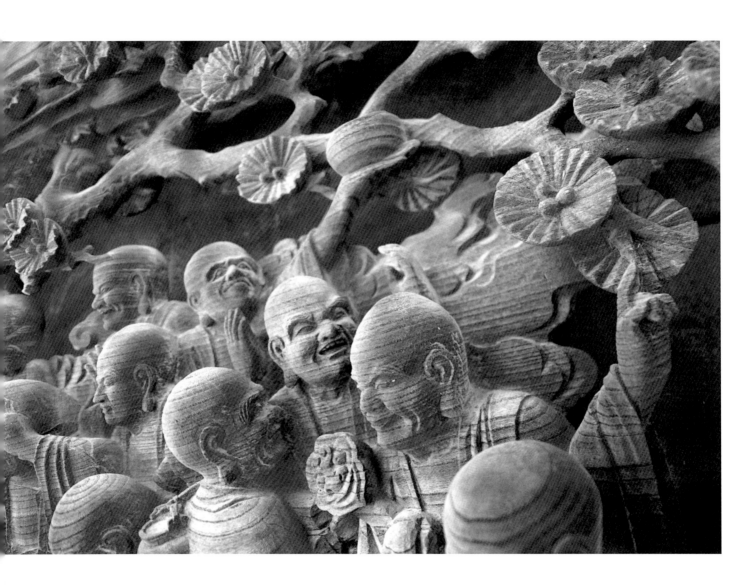

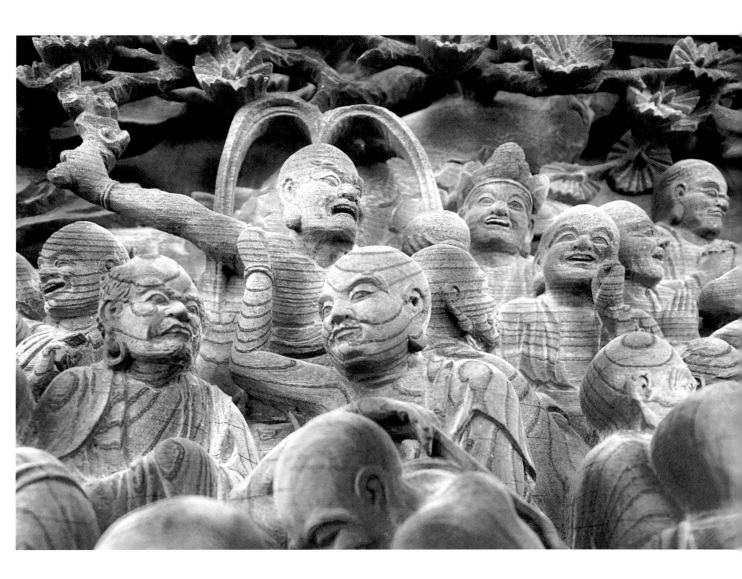

北面の羅漢様

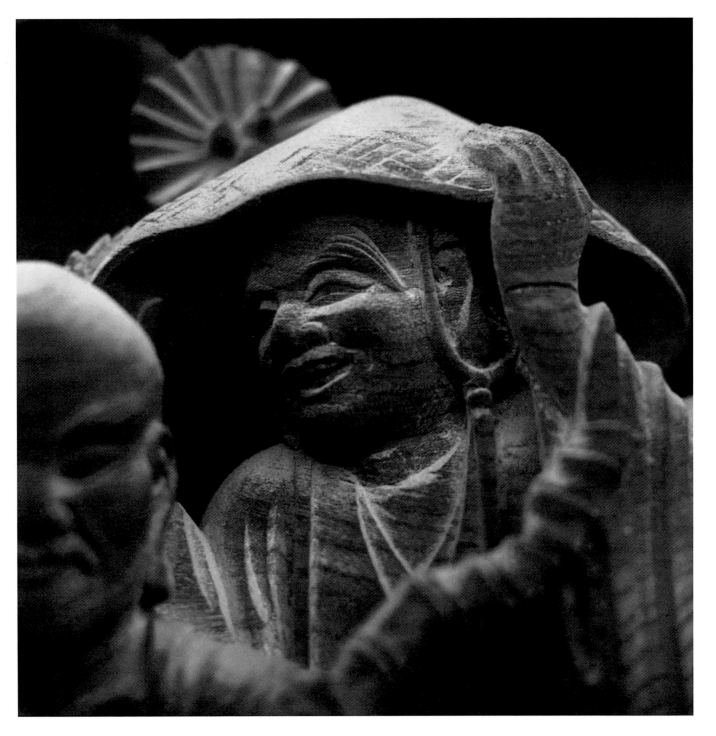

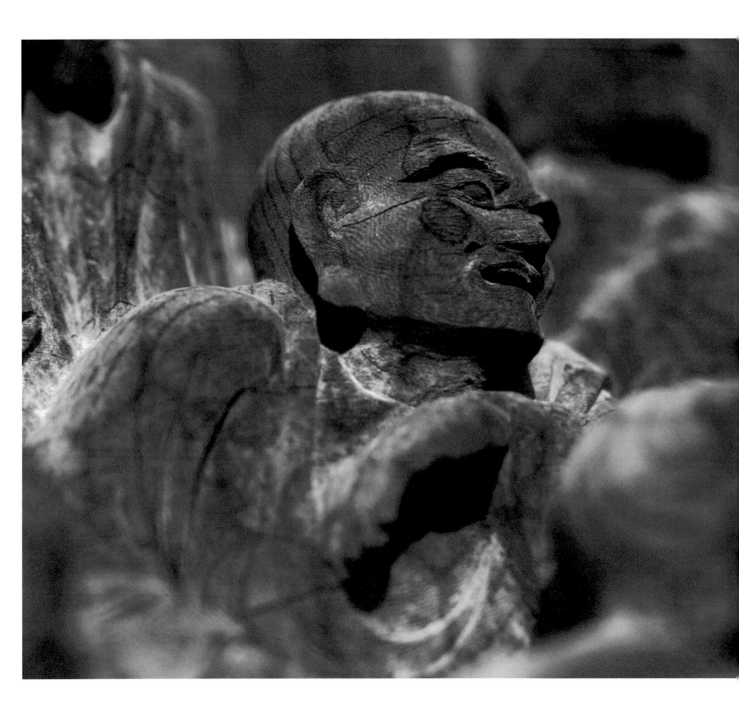

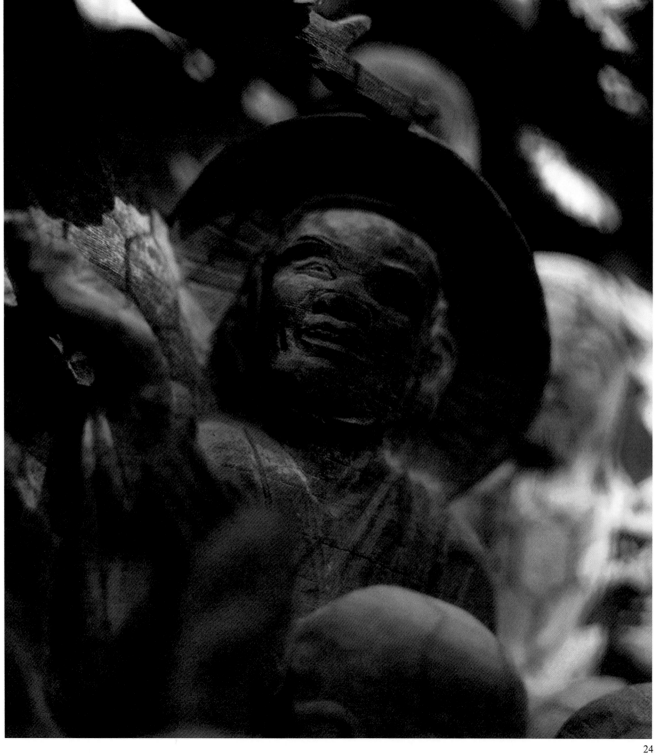

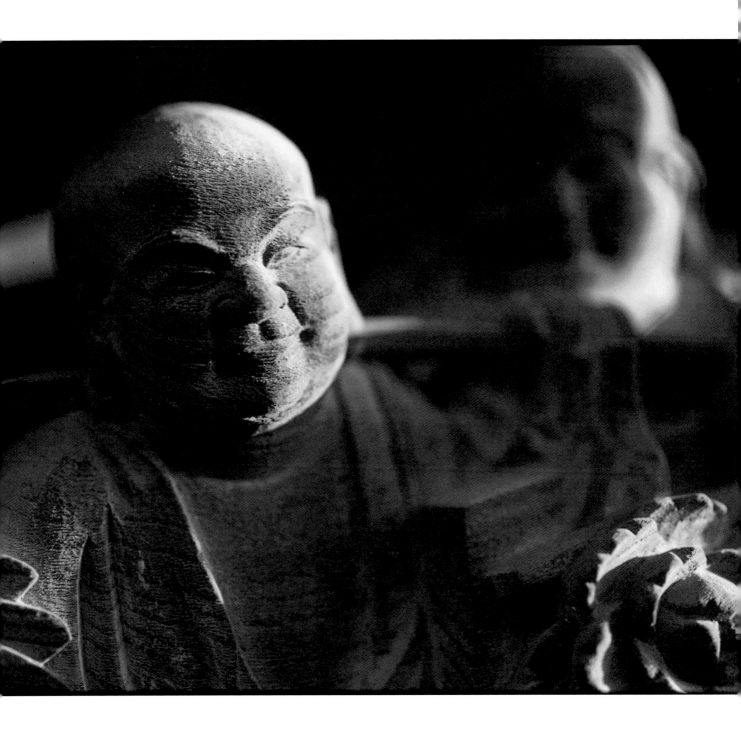

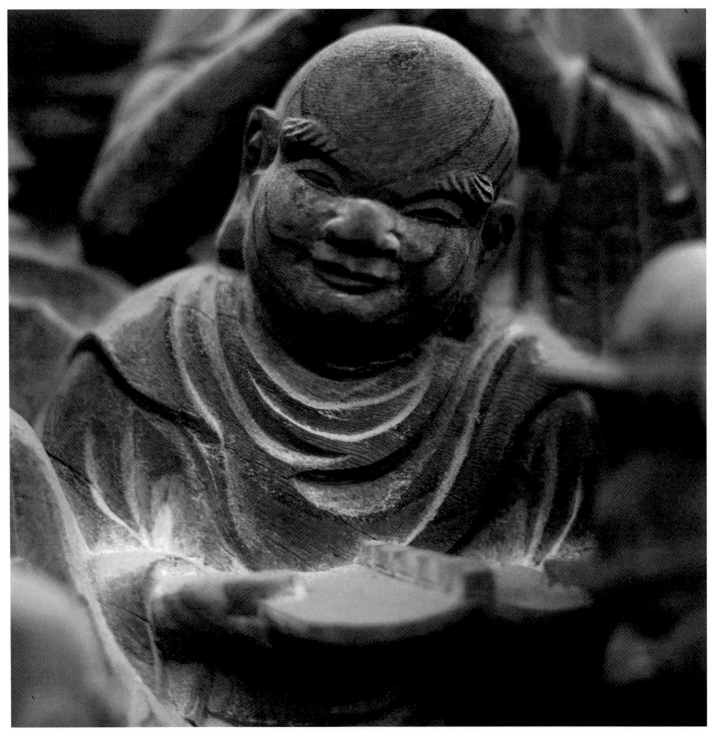

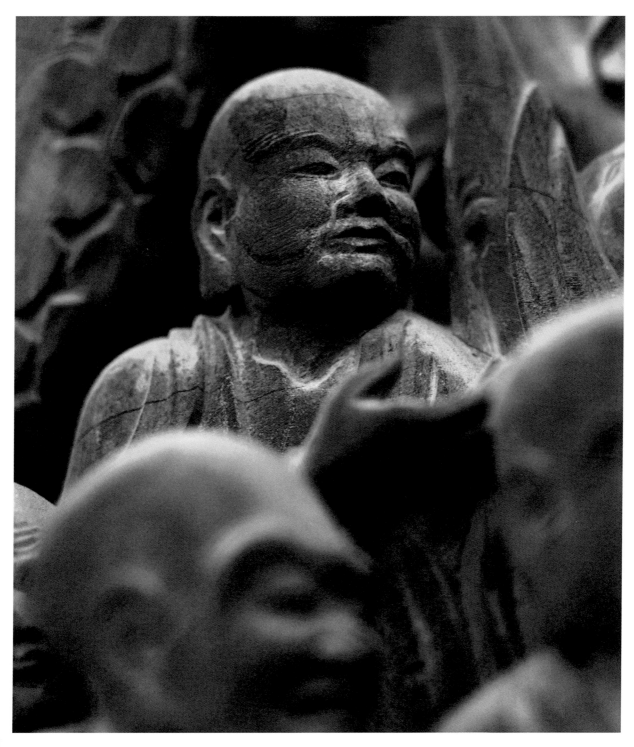

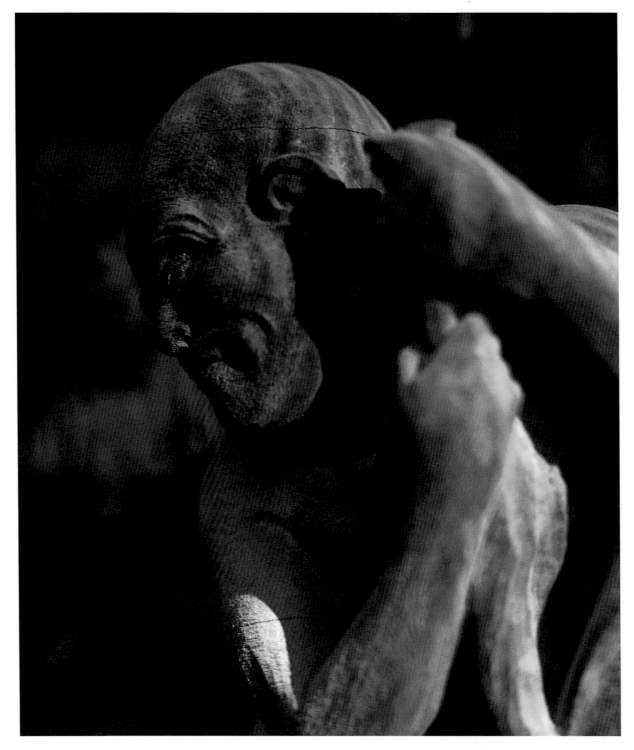

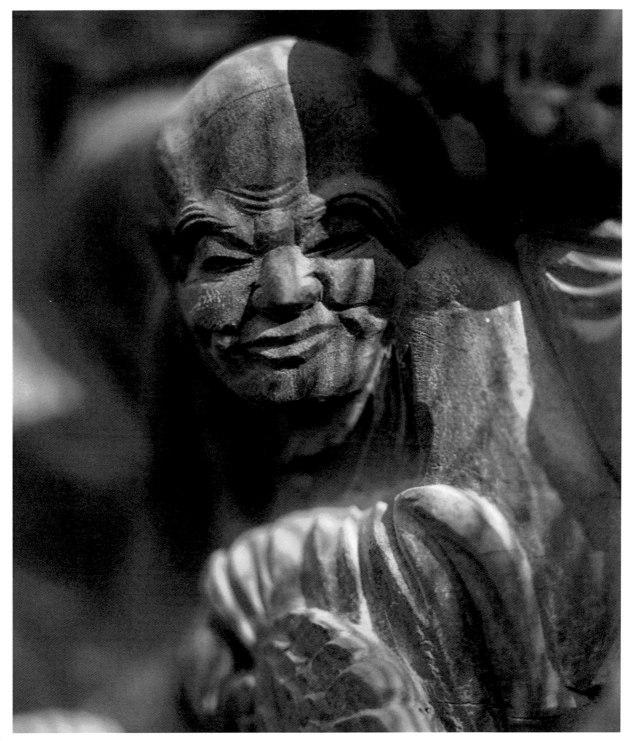

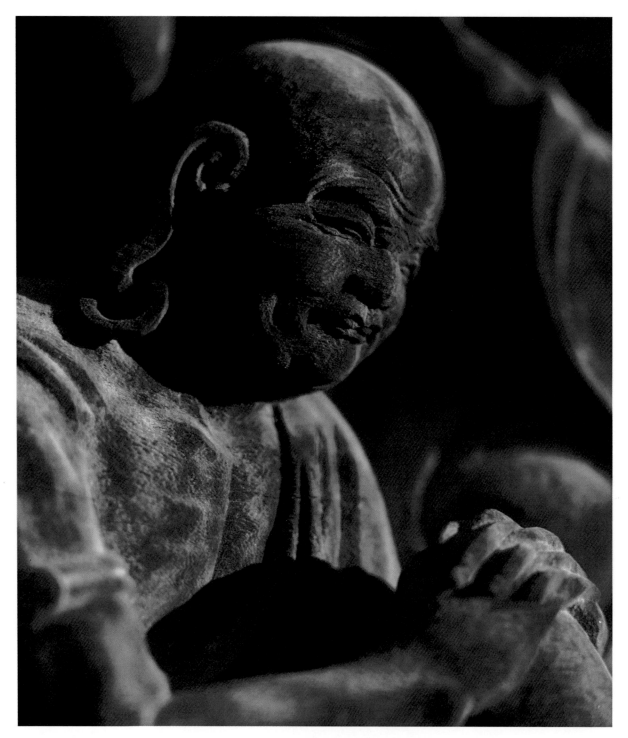

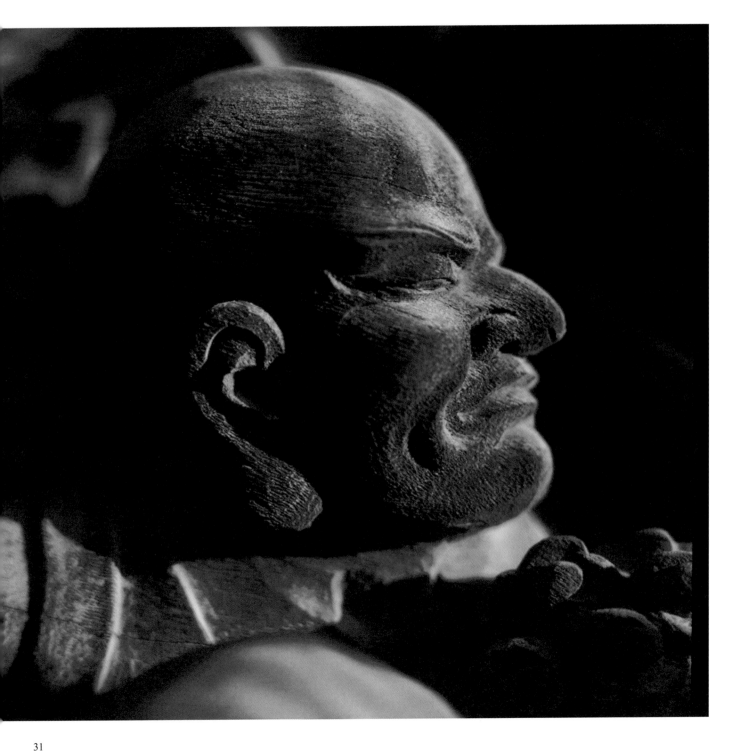

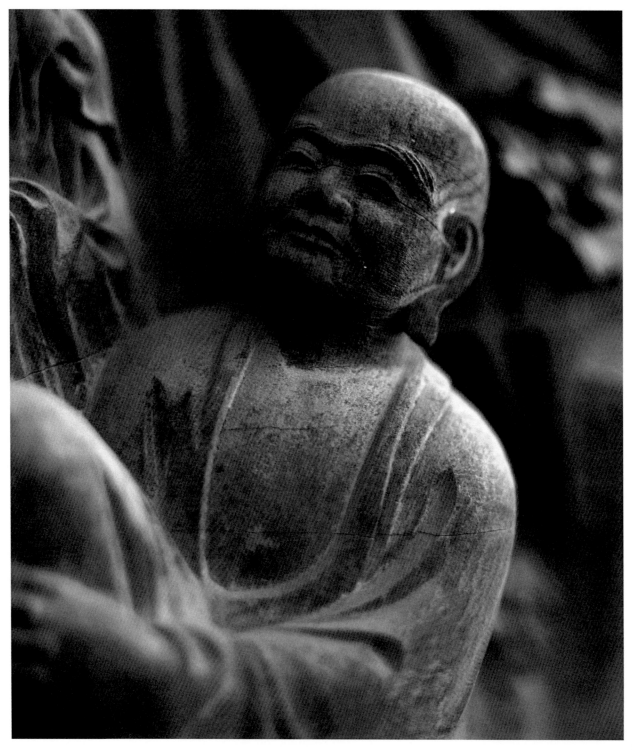

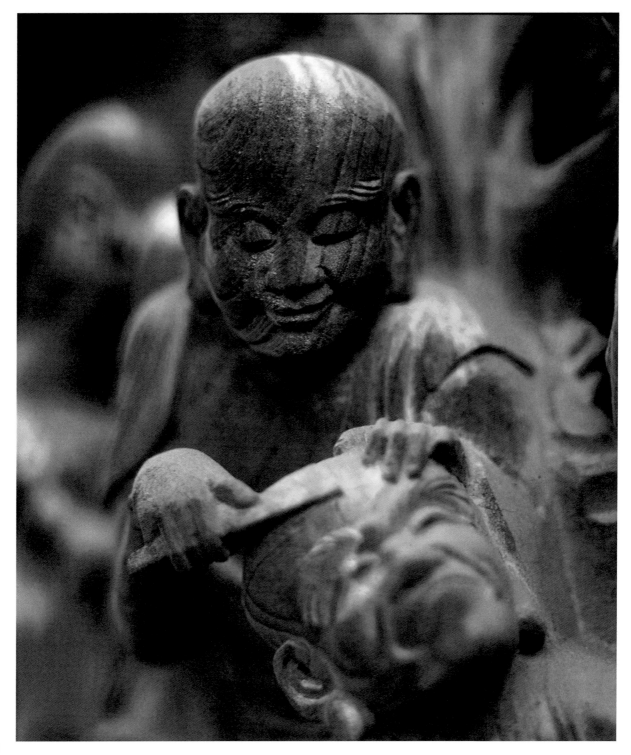

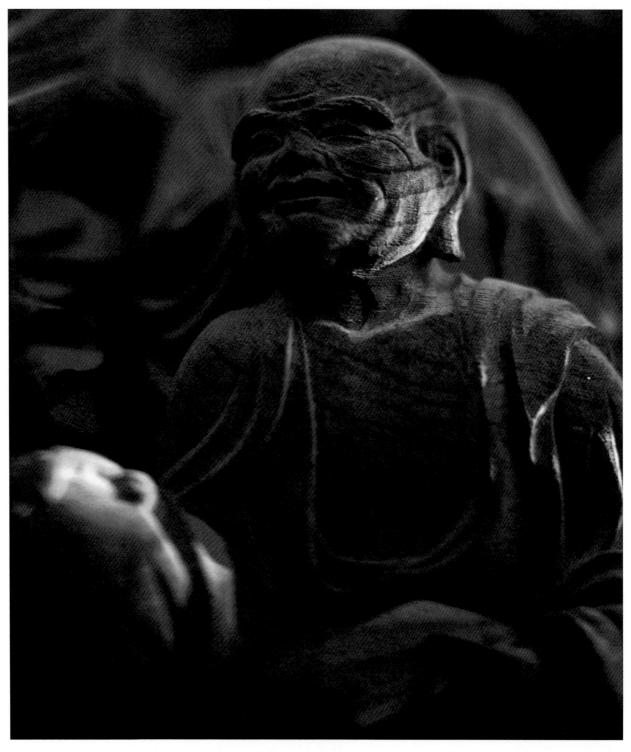

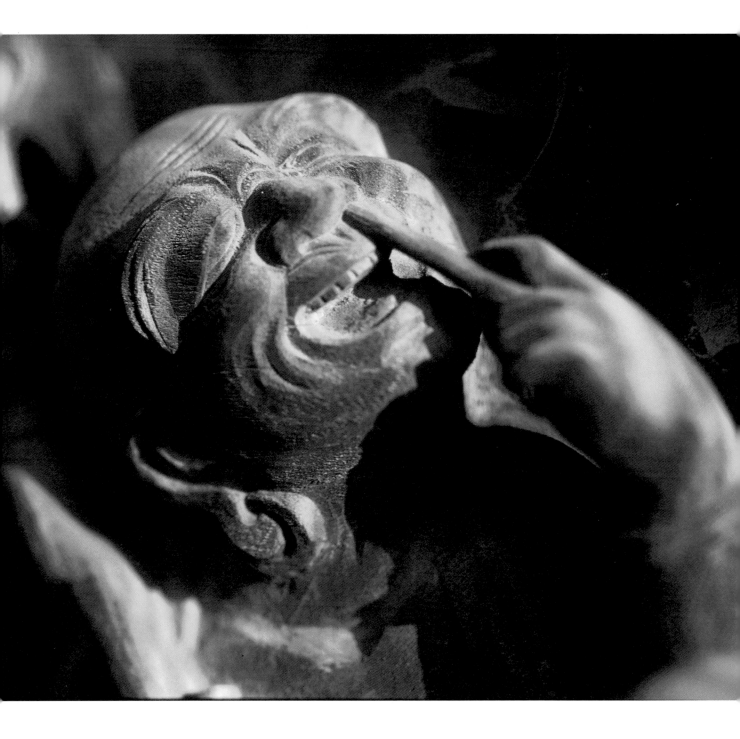

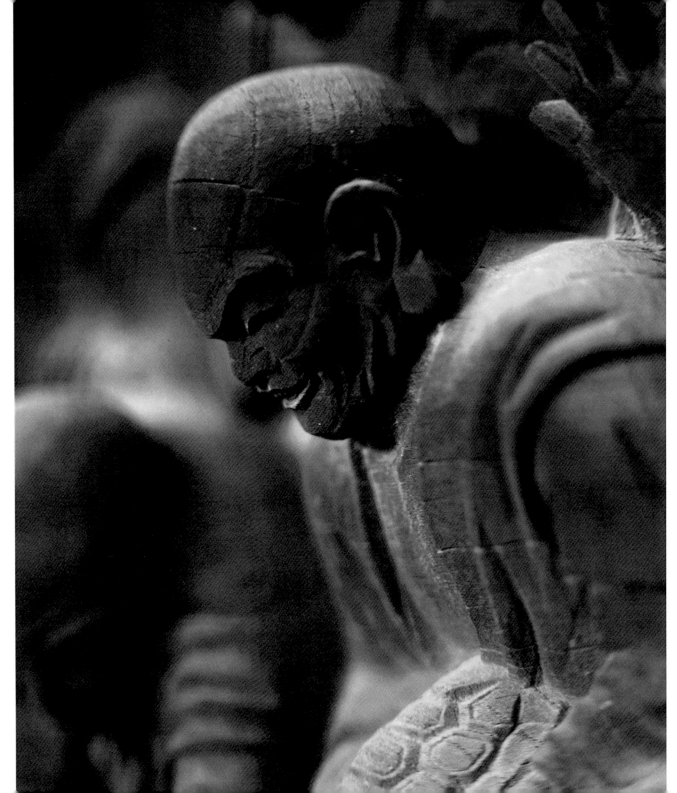

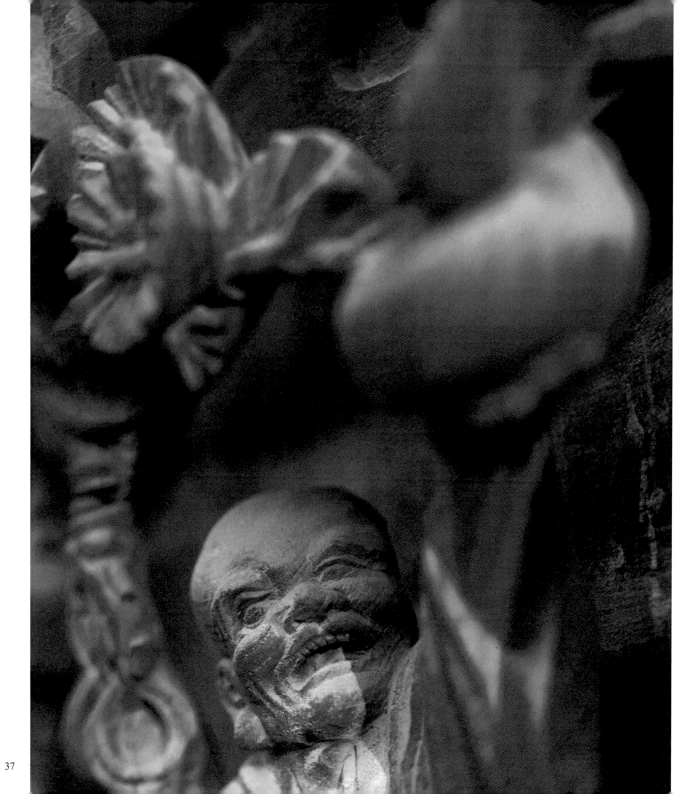

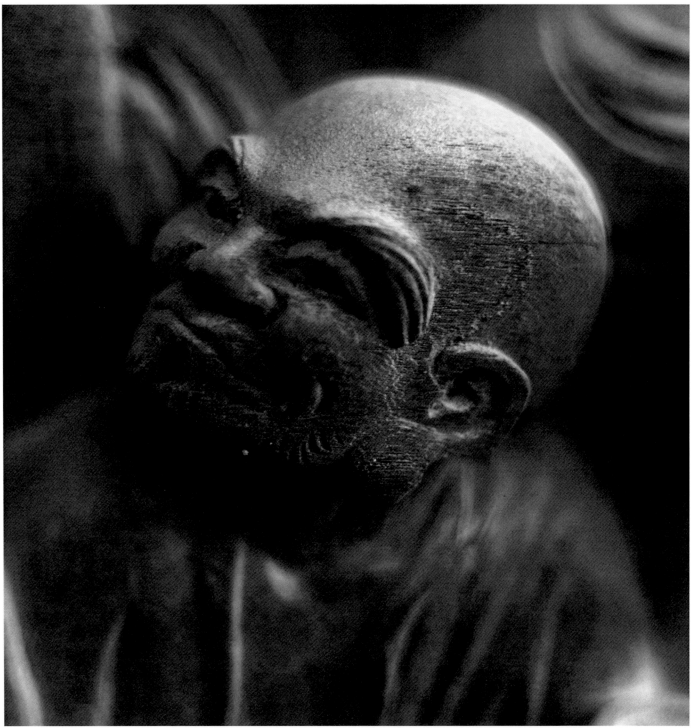

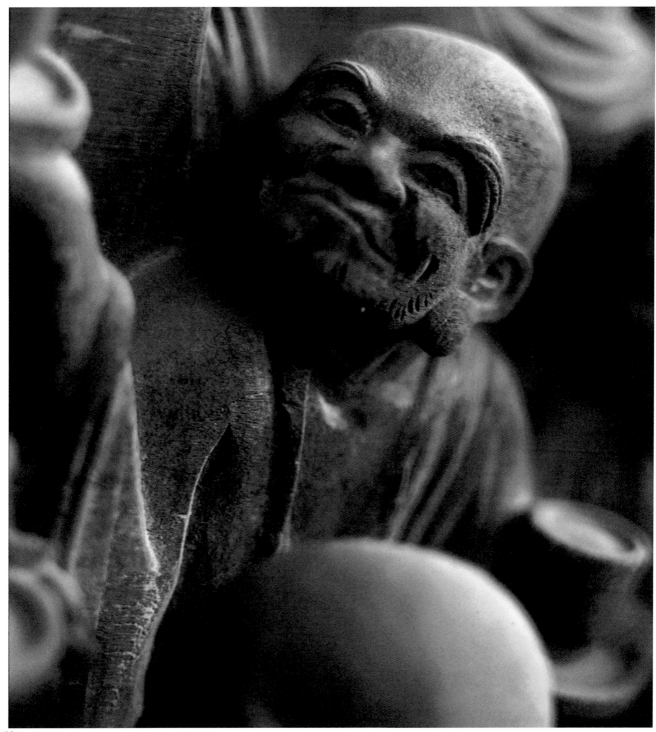

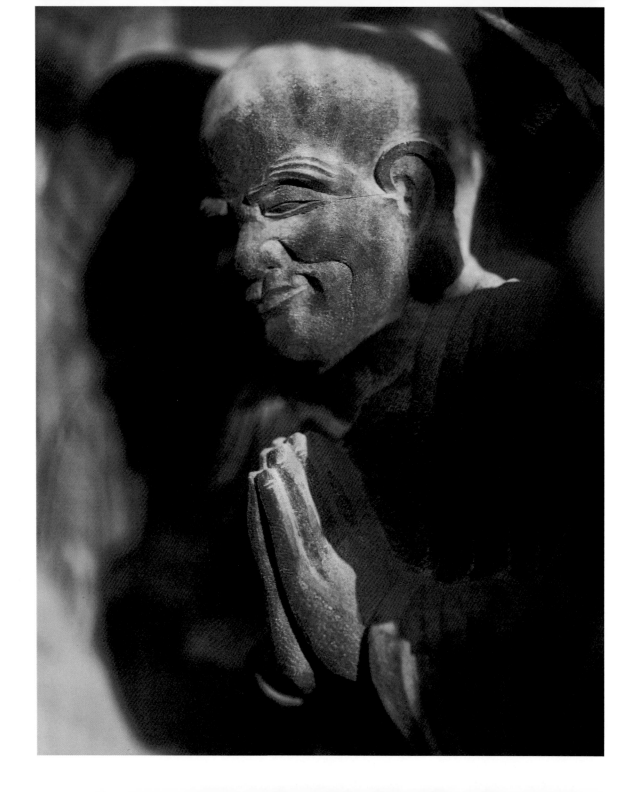

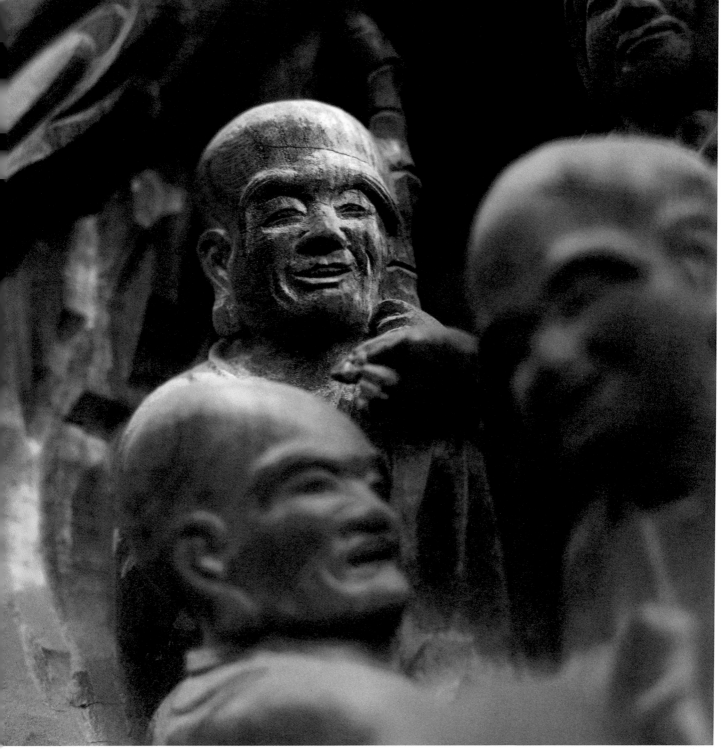

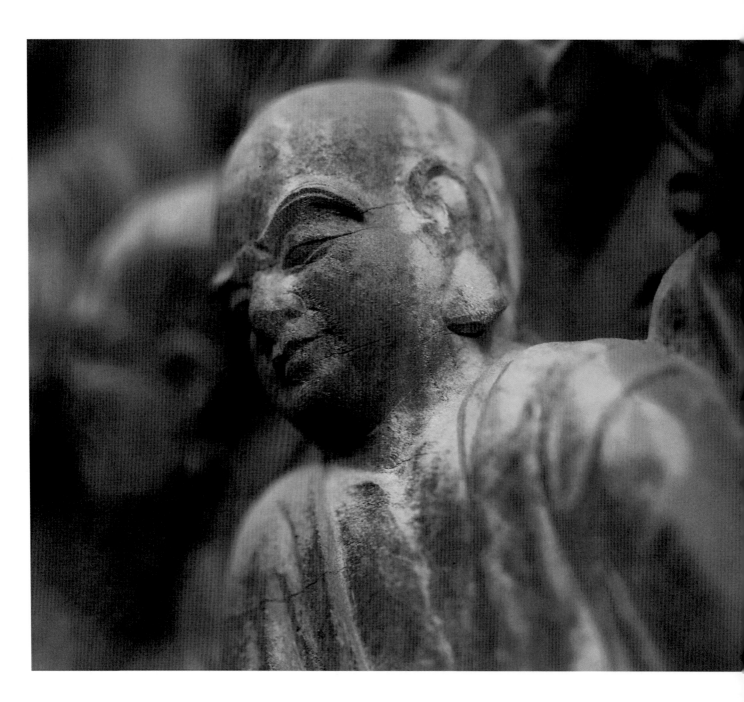

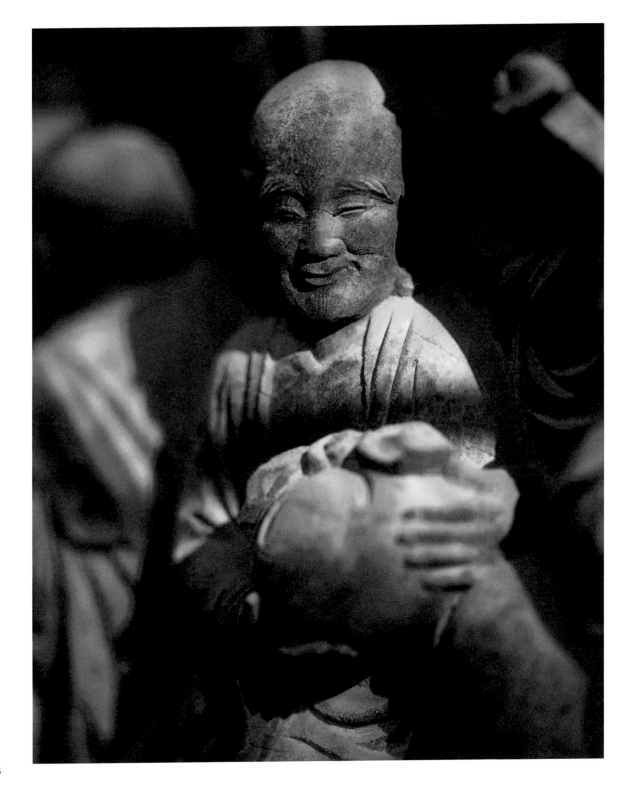

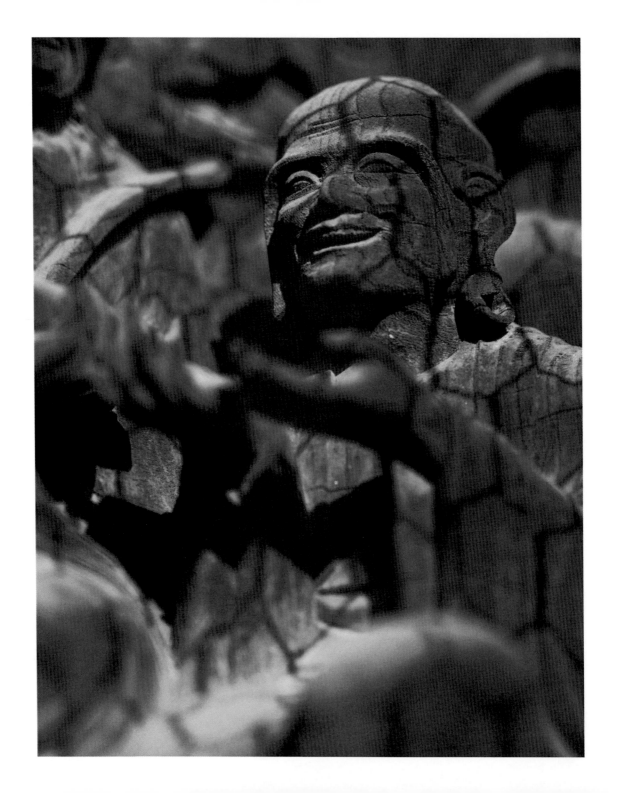

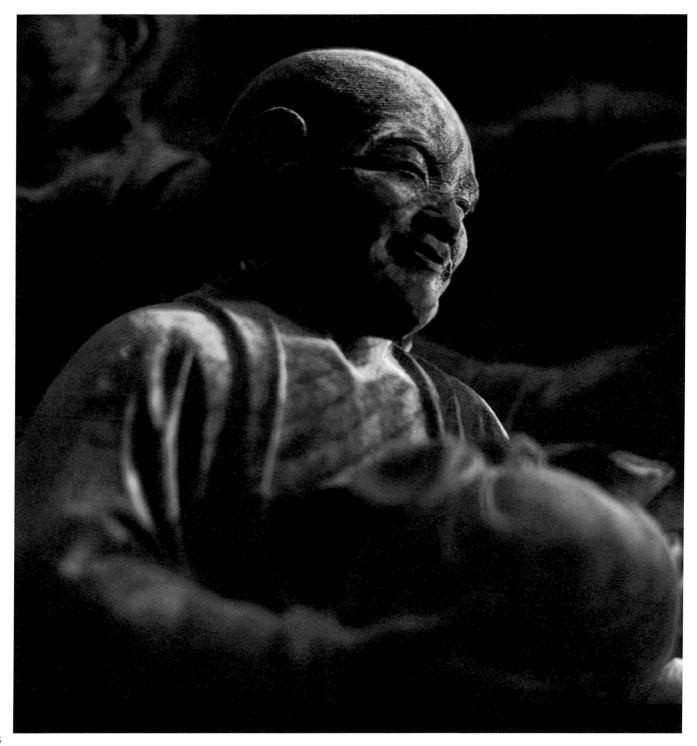

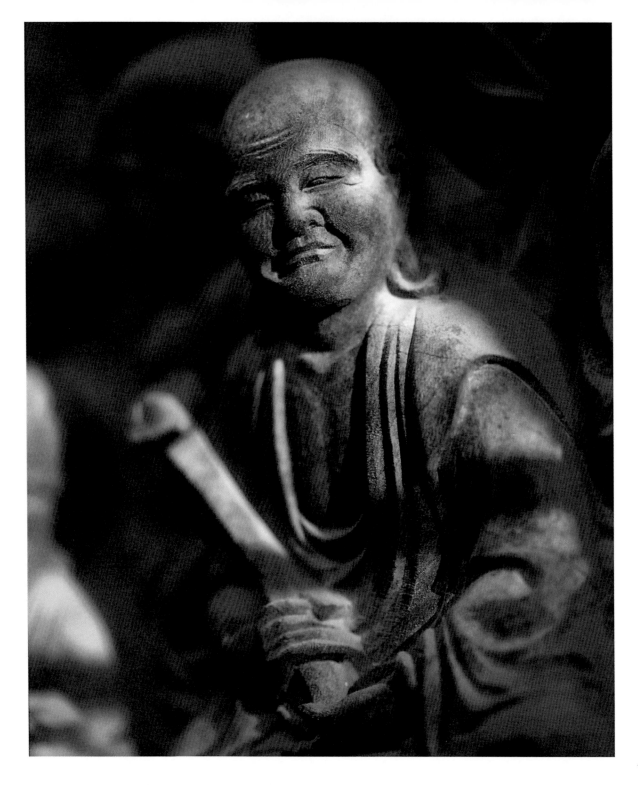

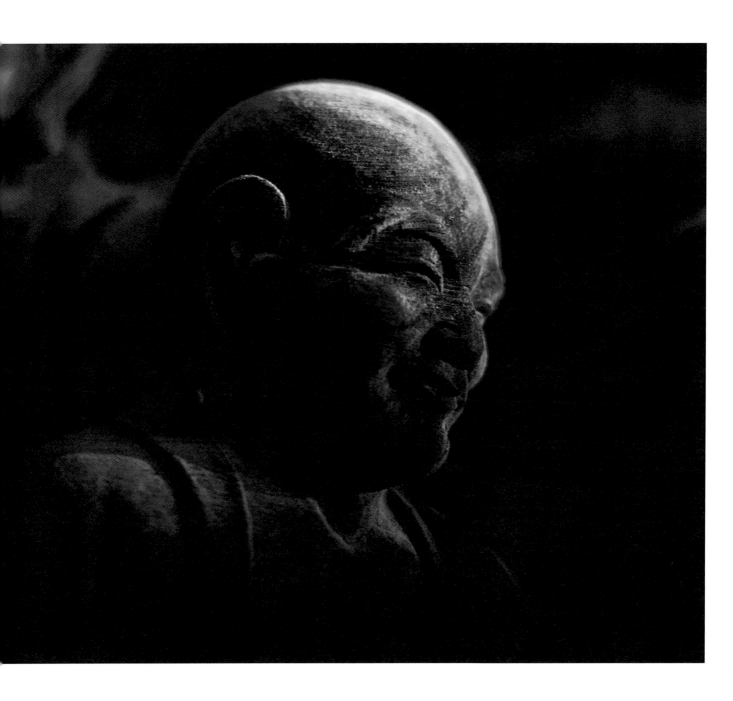

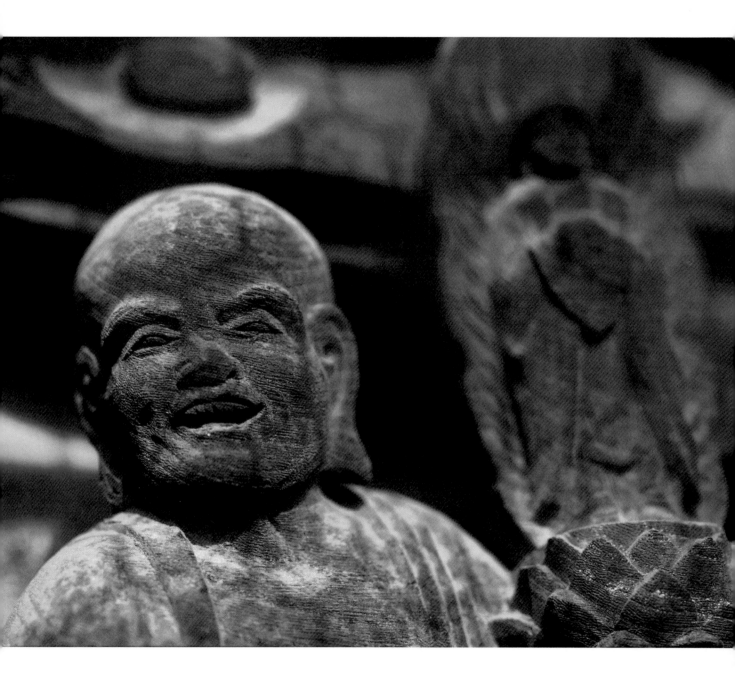

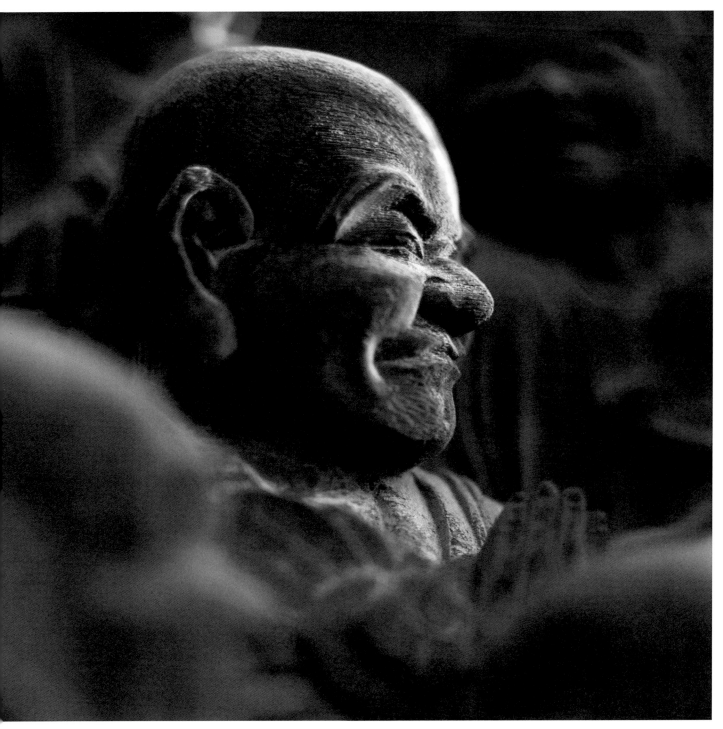

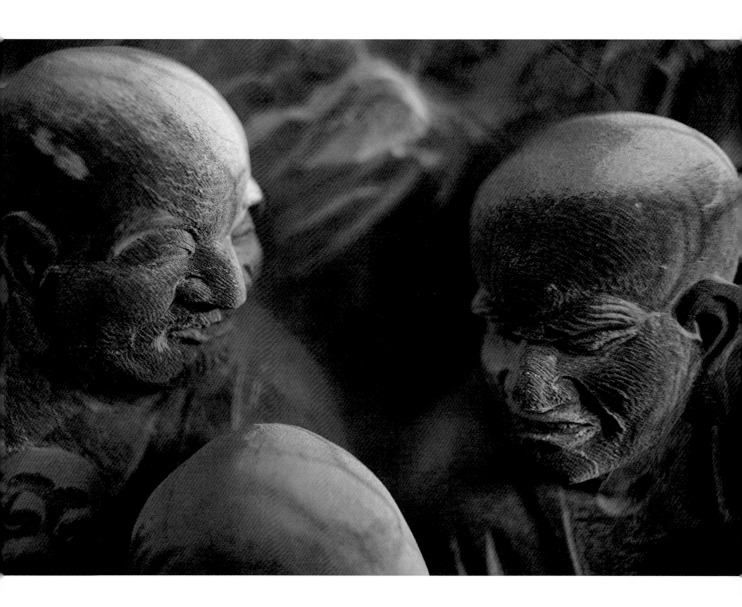

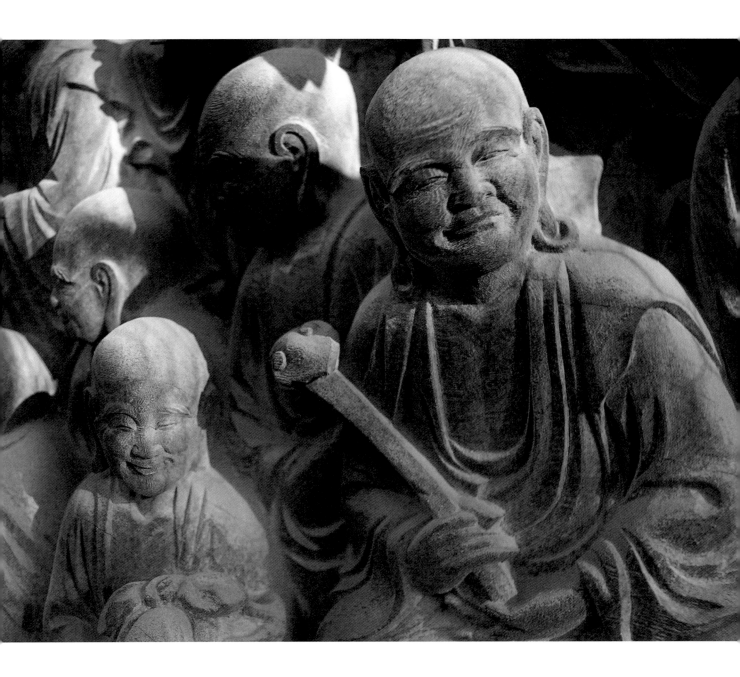

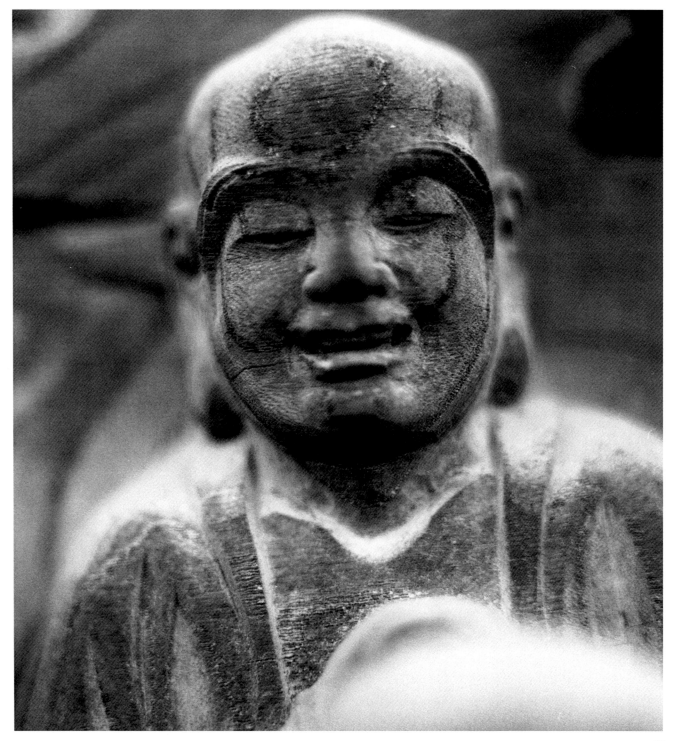

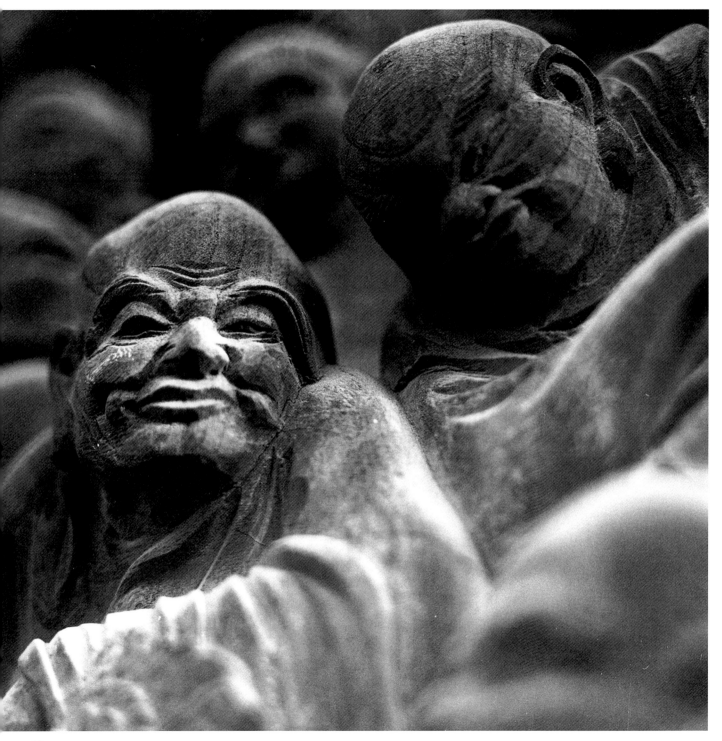

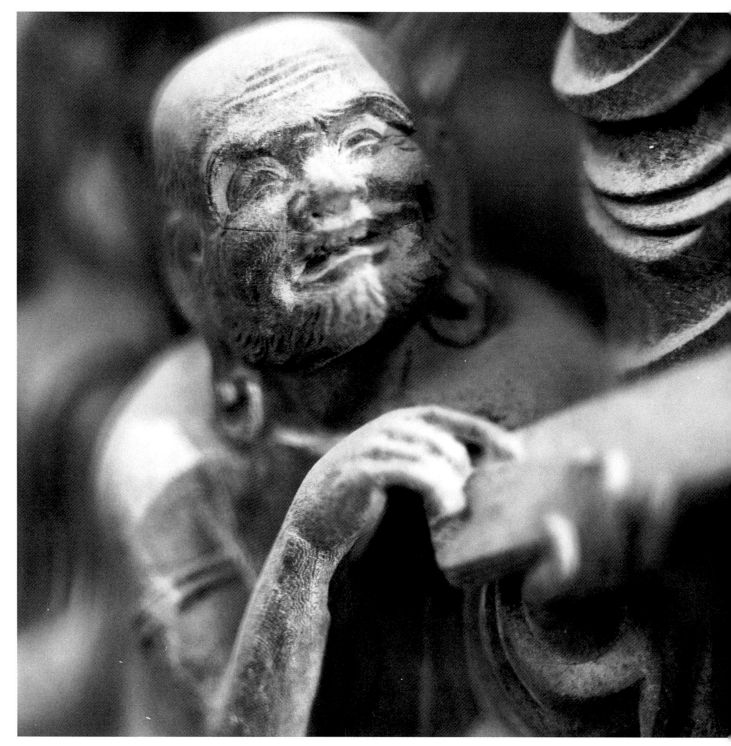

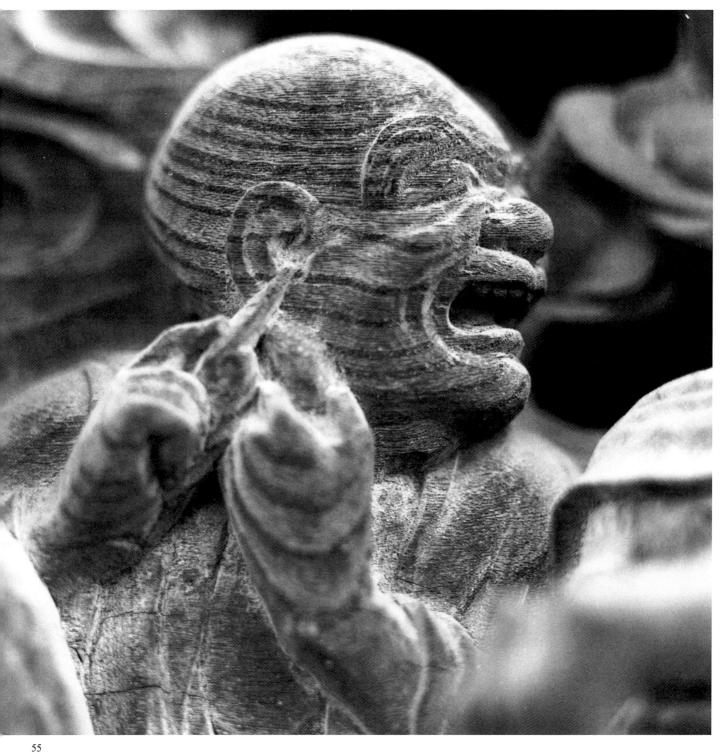

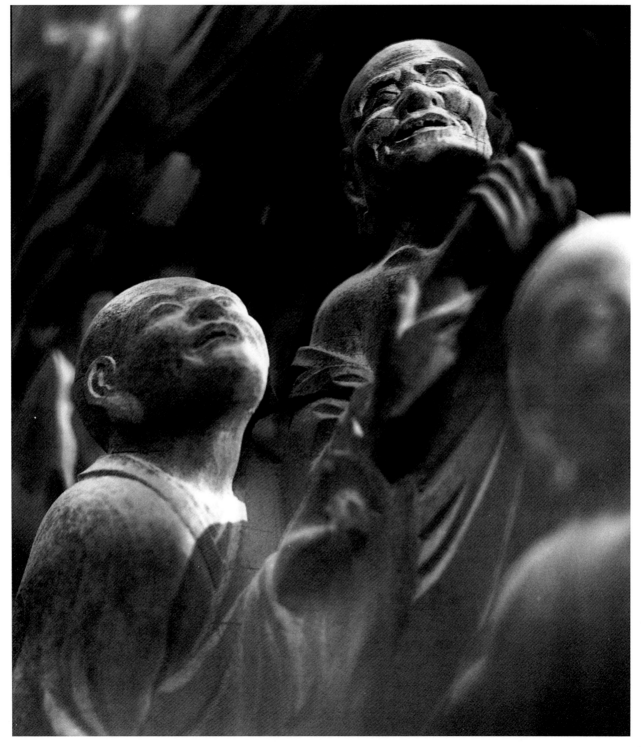

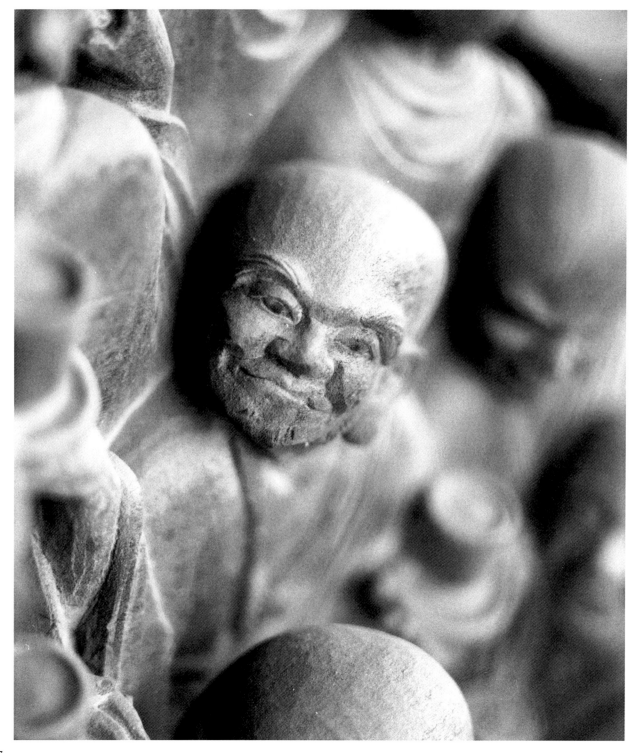

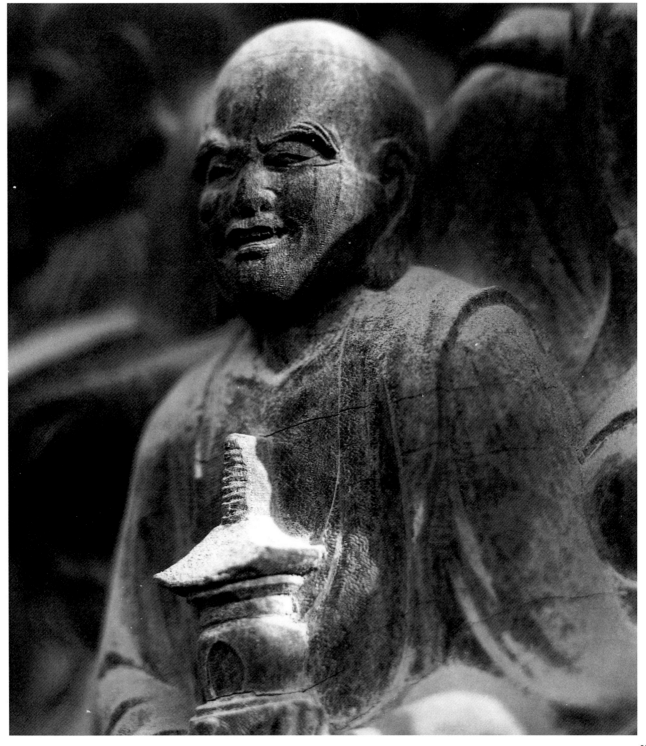

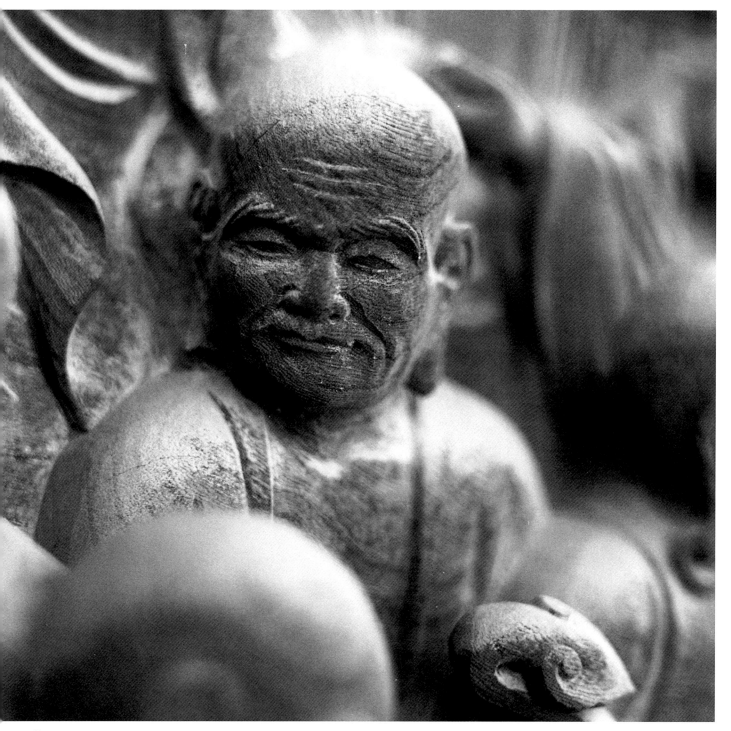

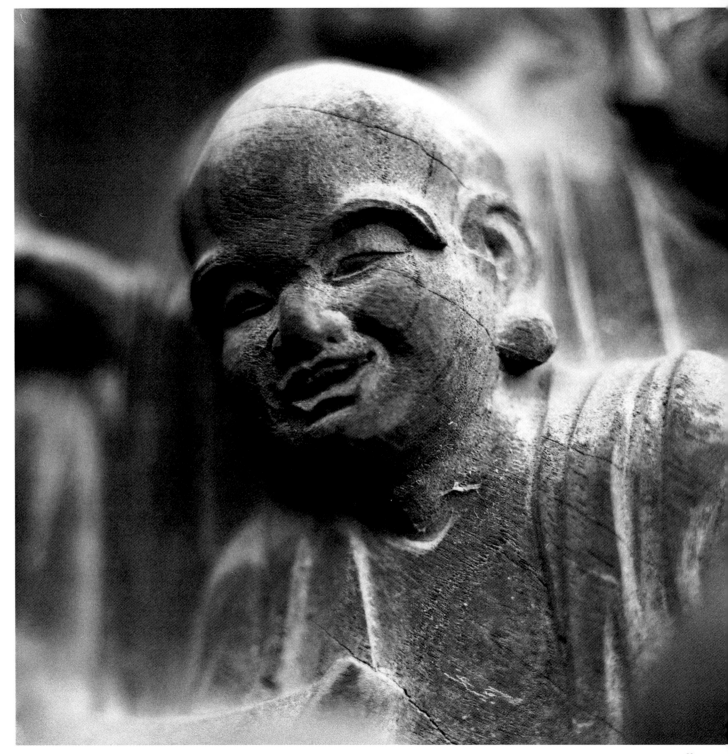

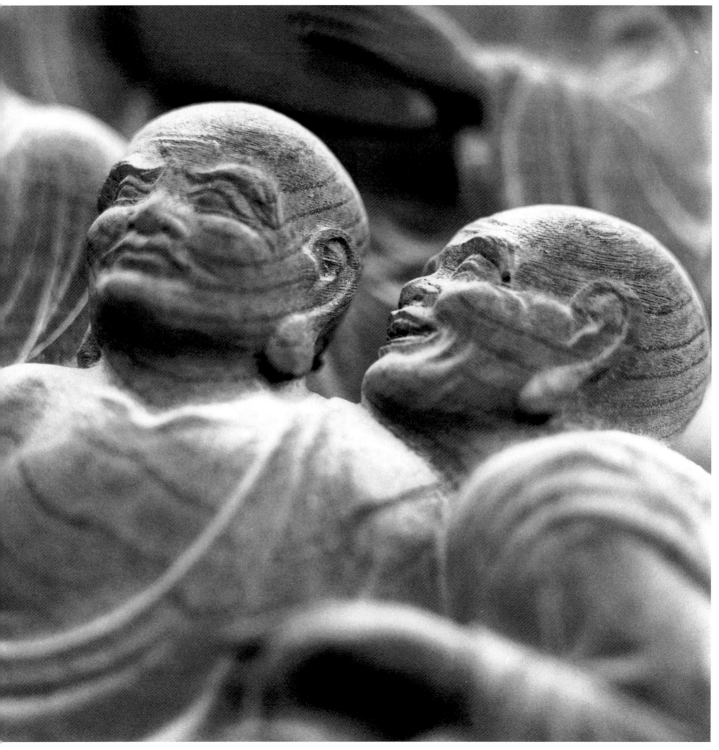

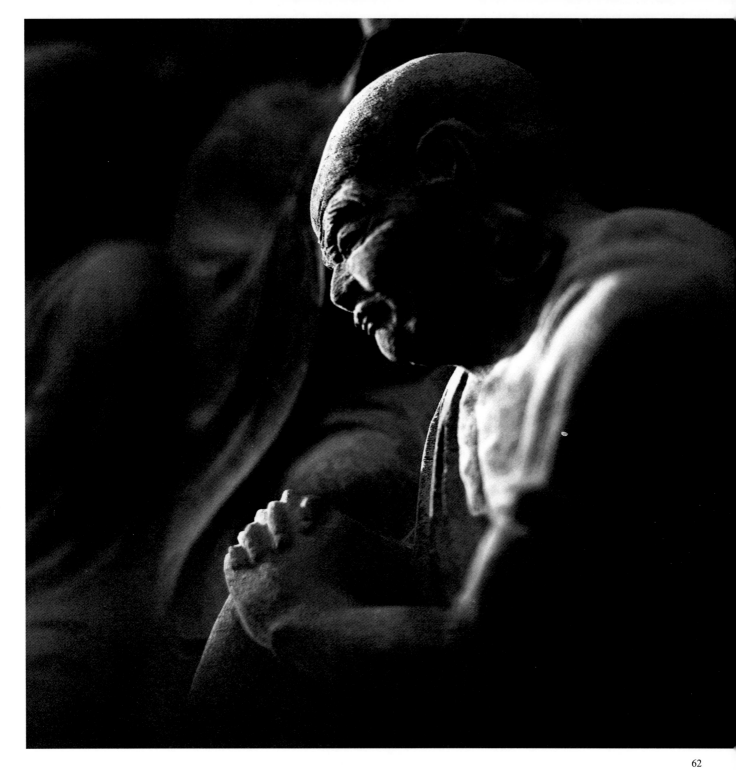

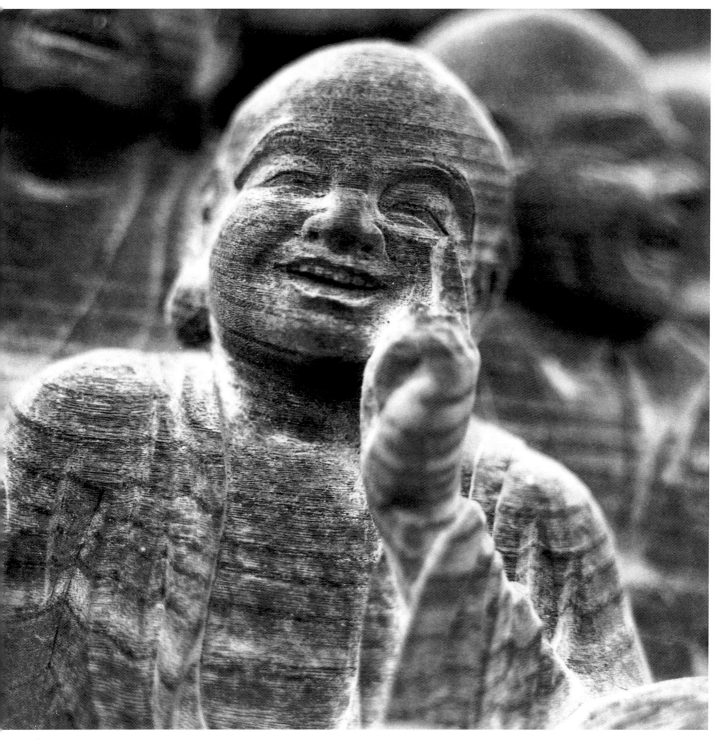

北面の羅漢様　群像編

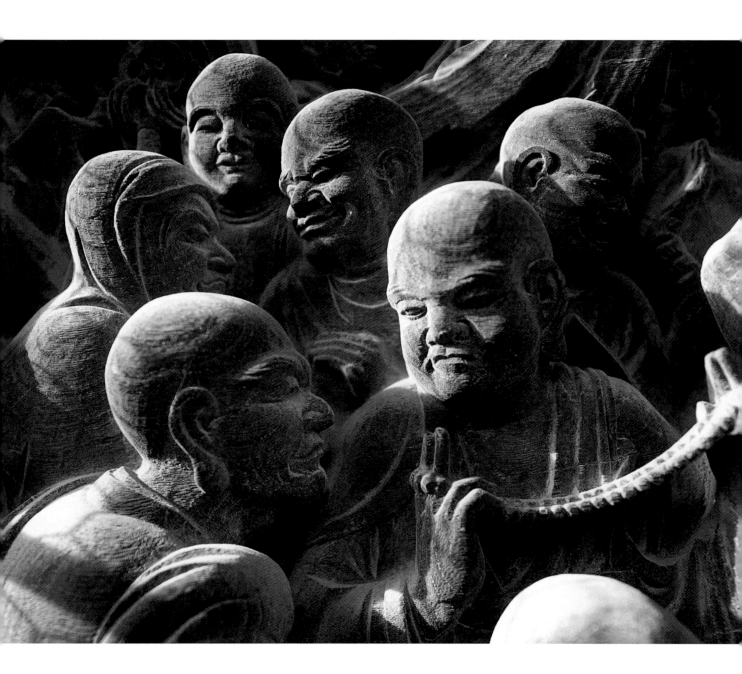

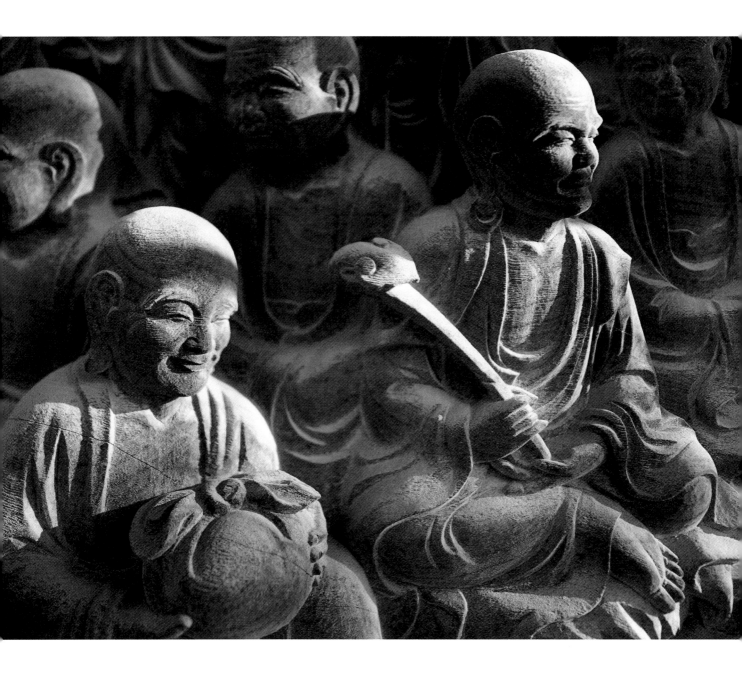

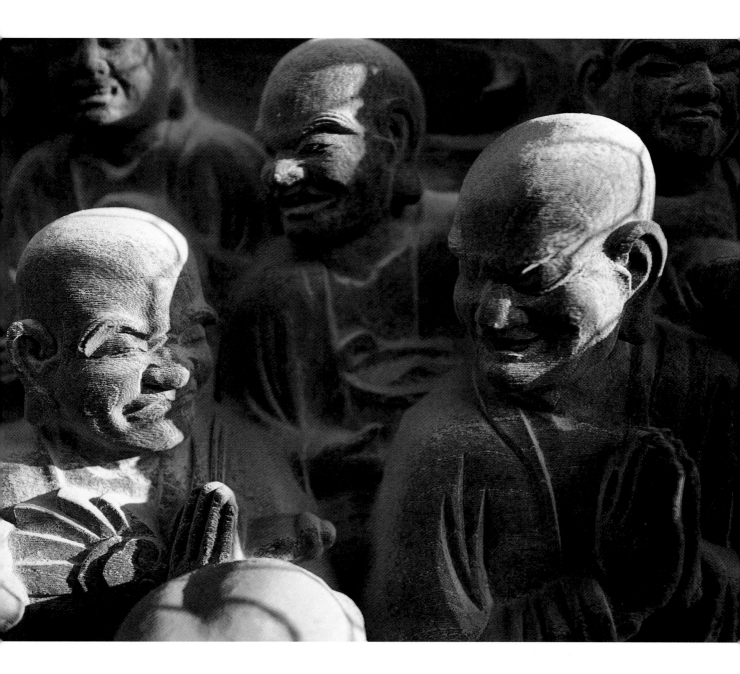

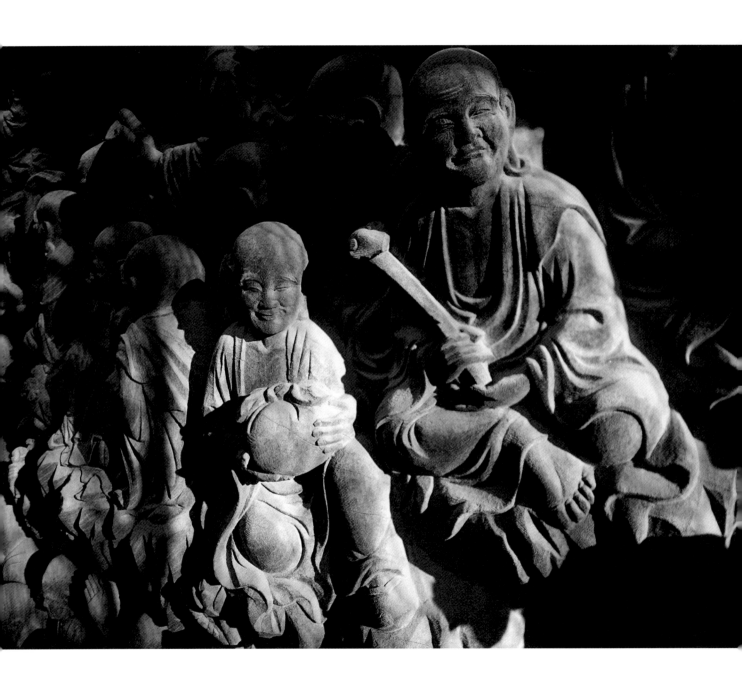

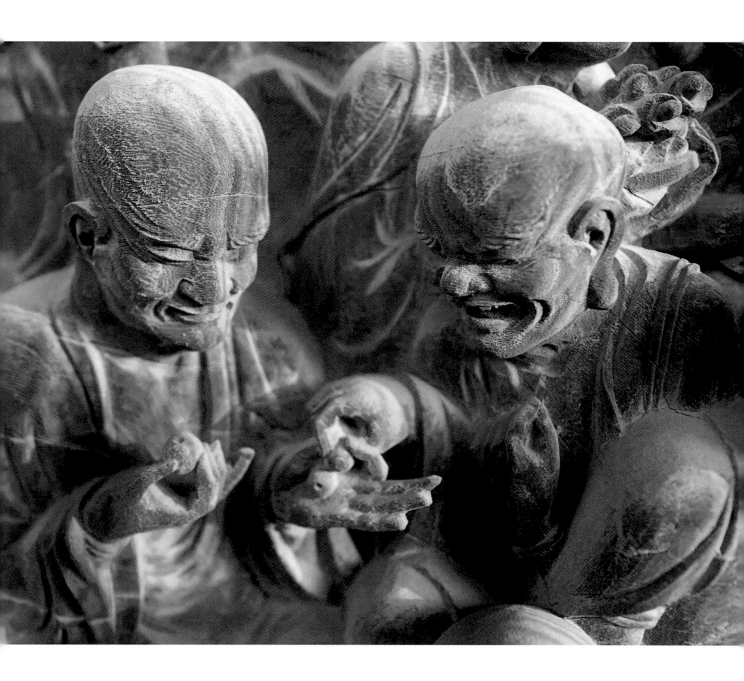

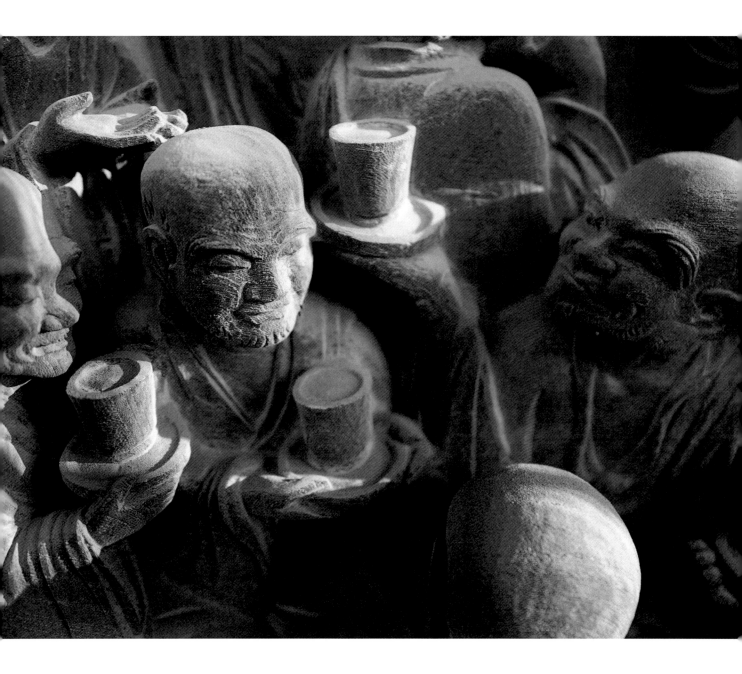

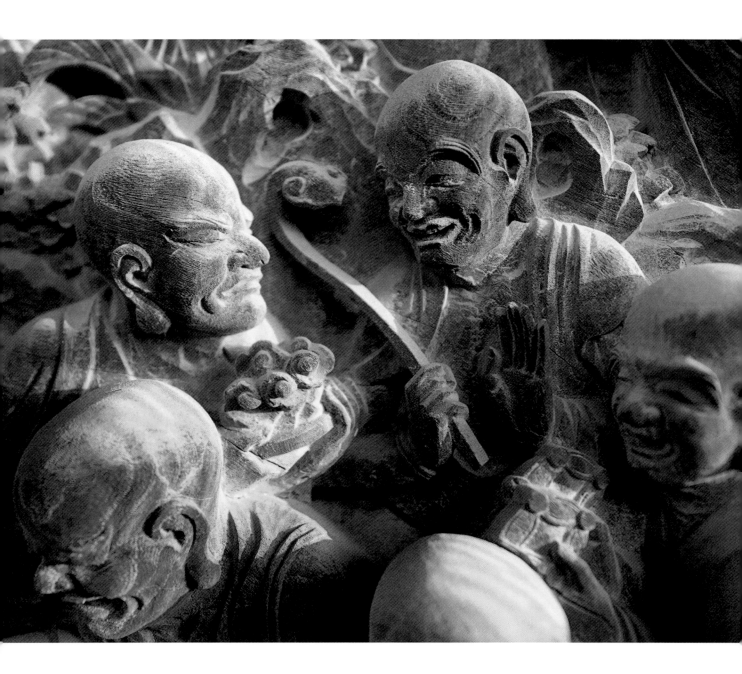

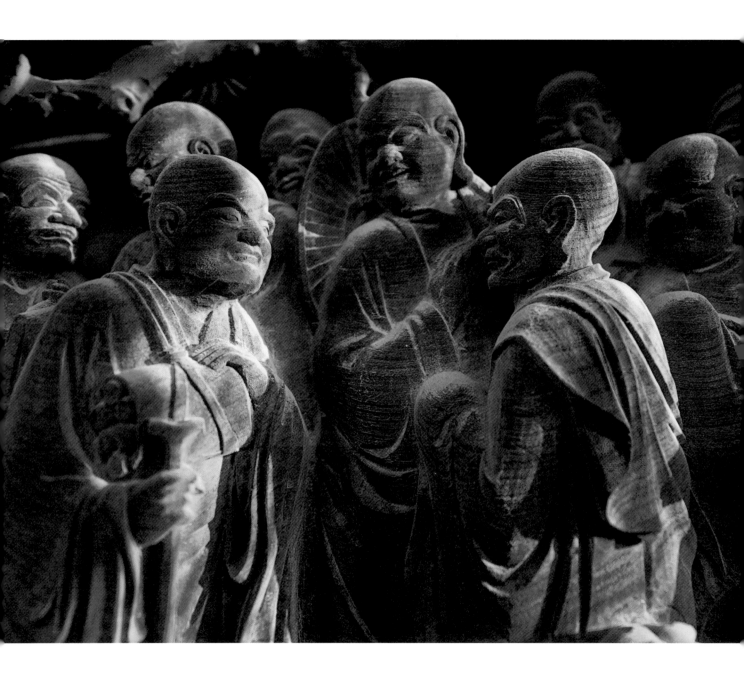

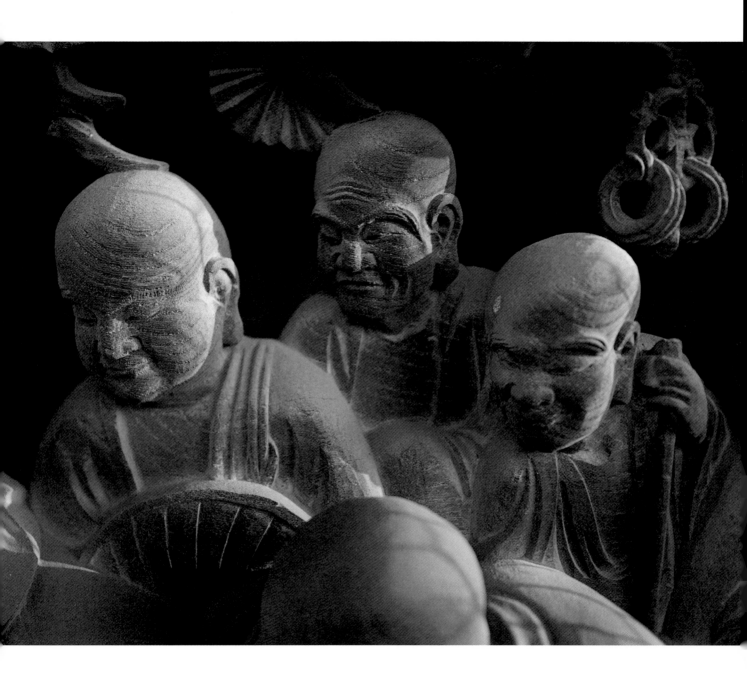

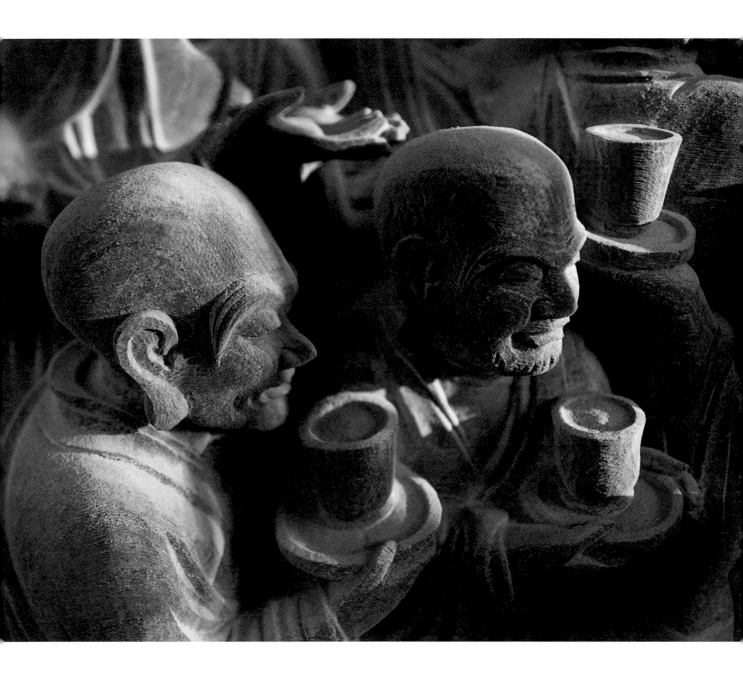

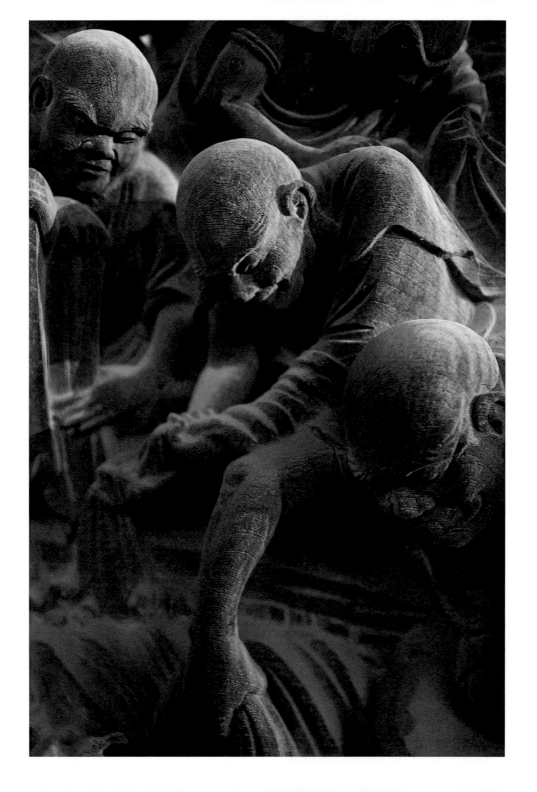

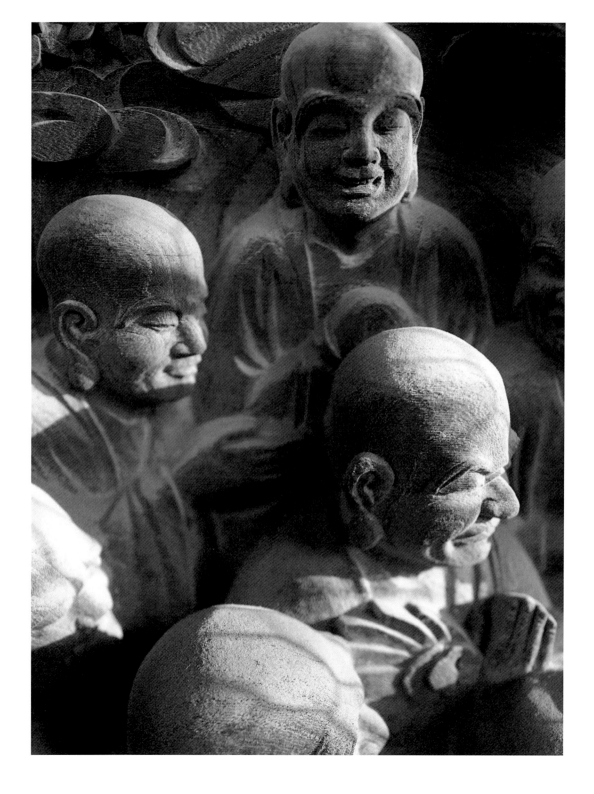

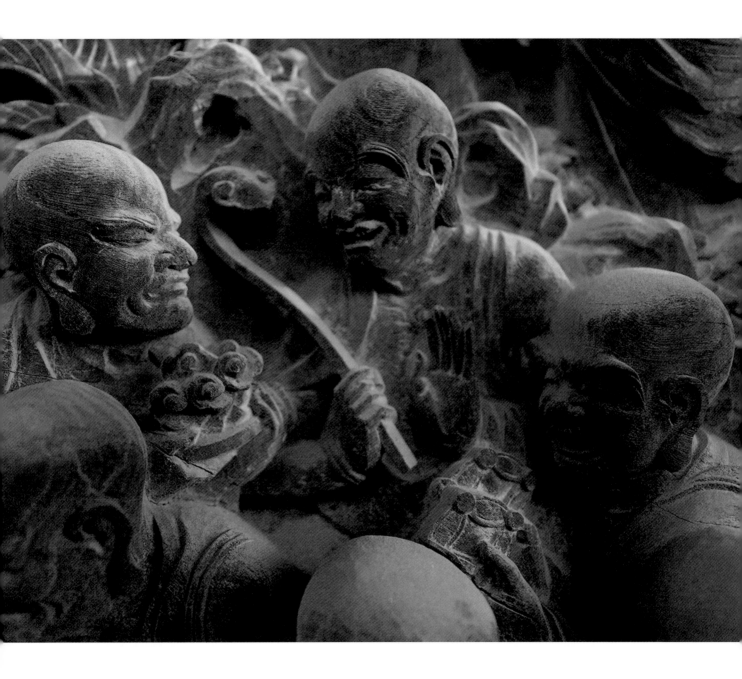

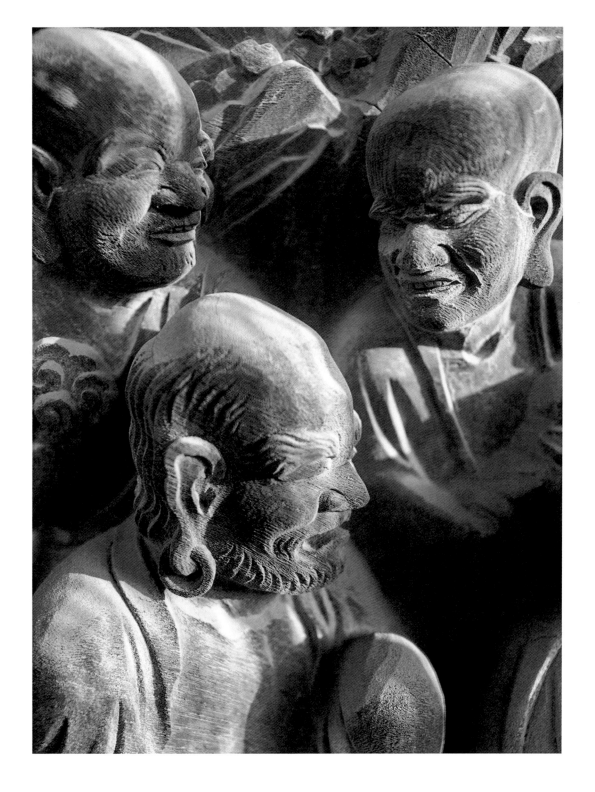

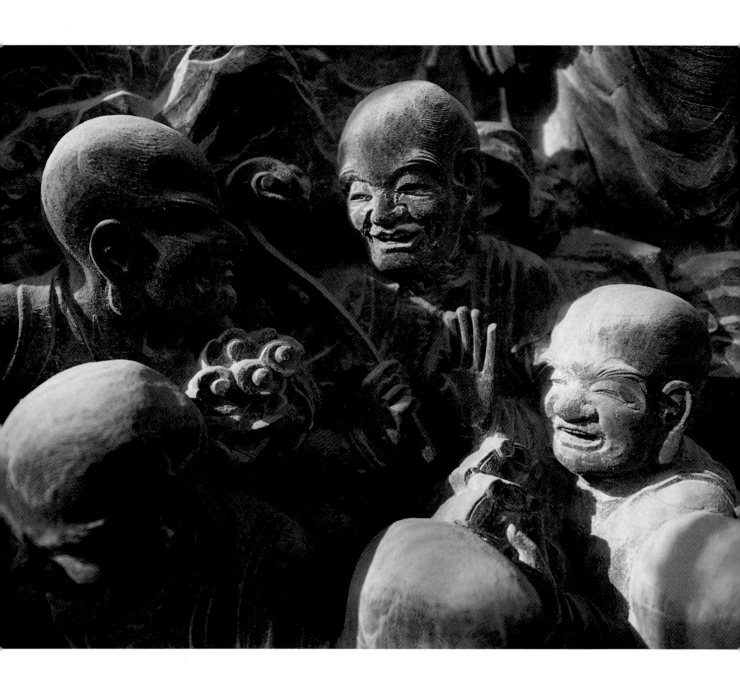

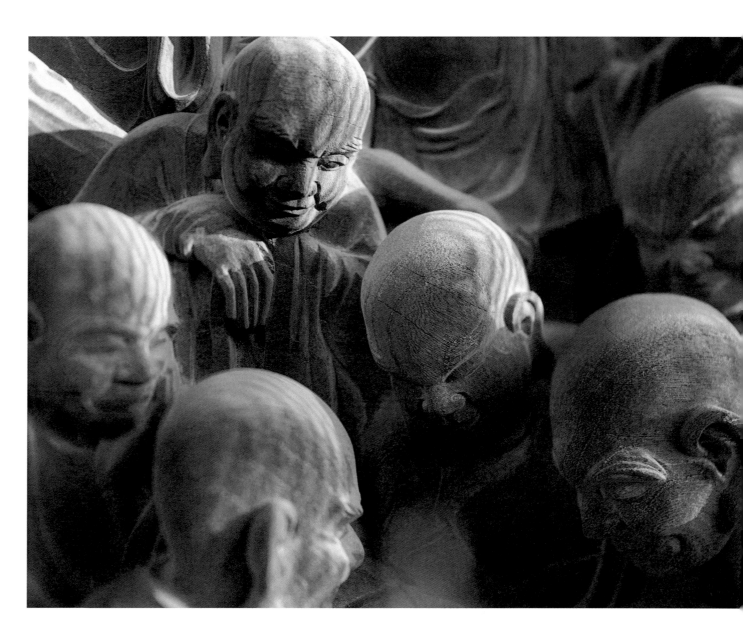

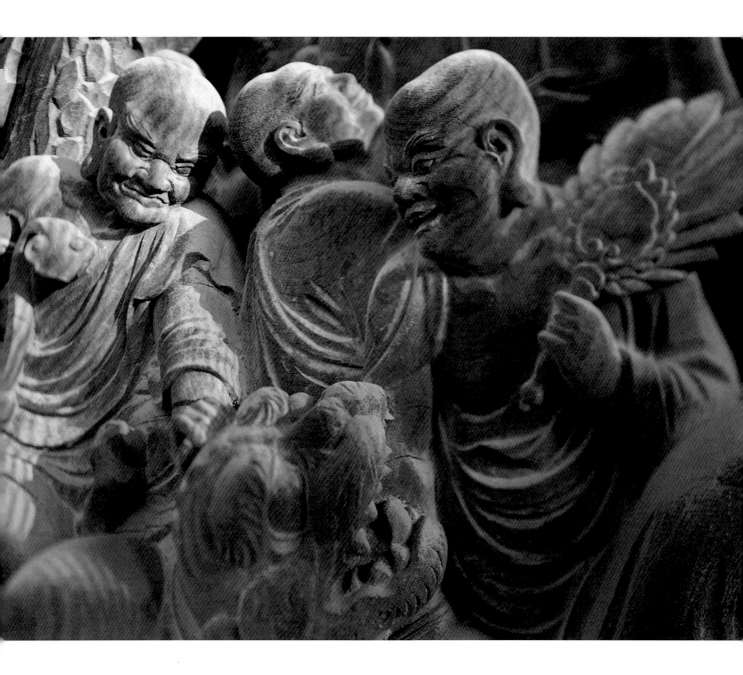

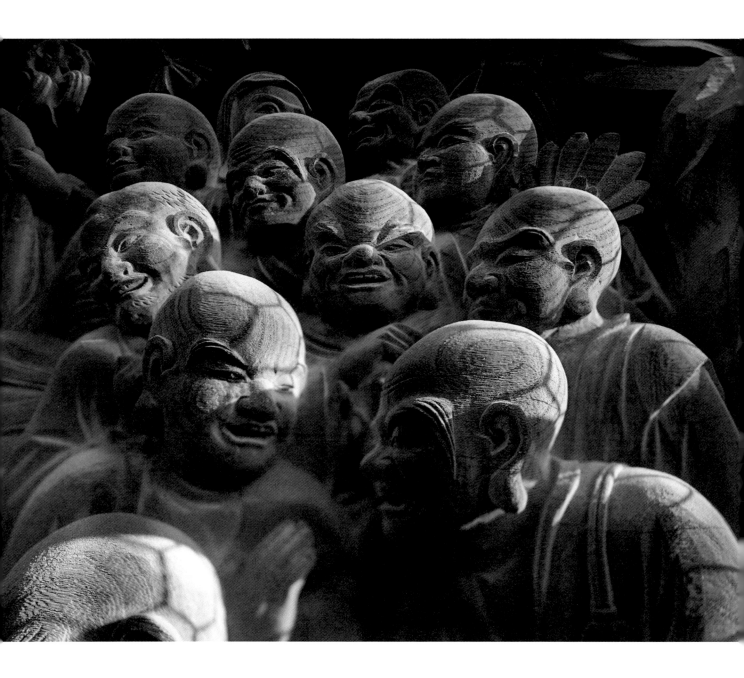

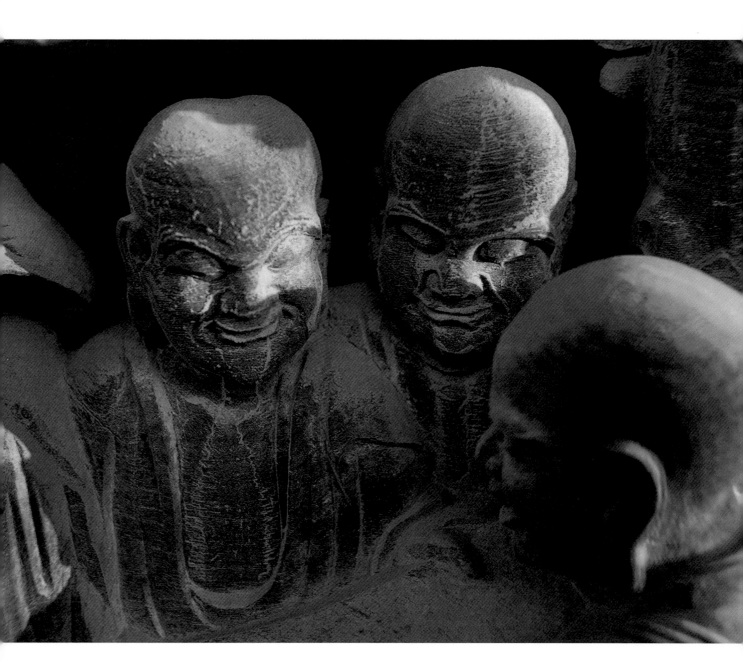

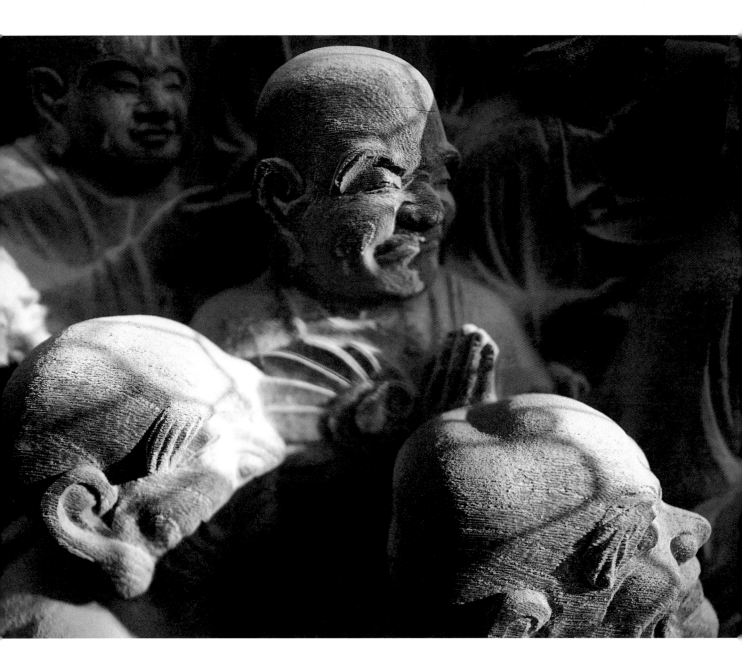

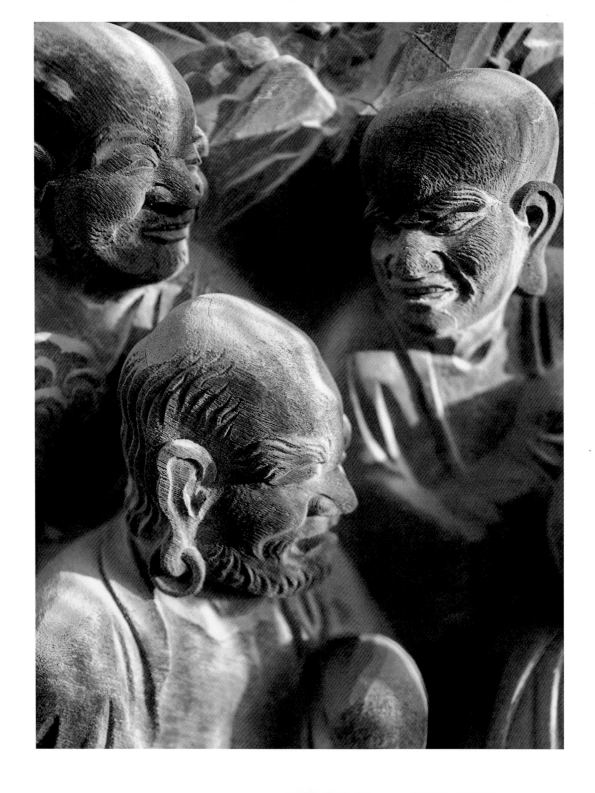

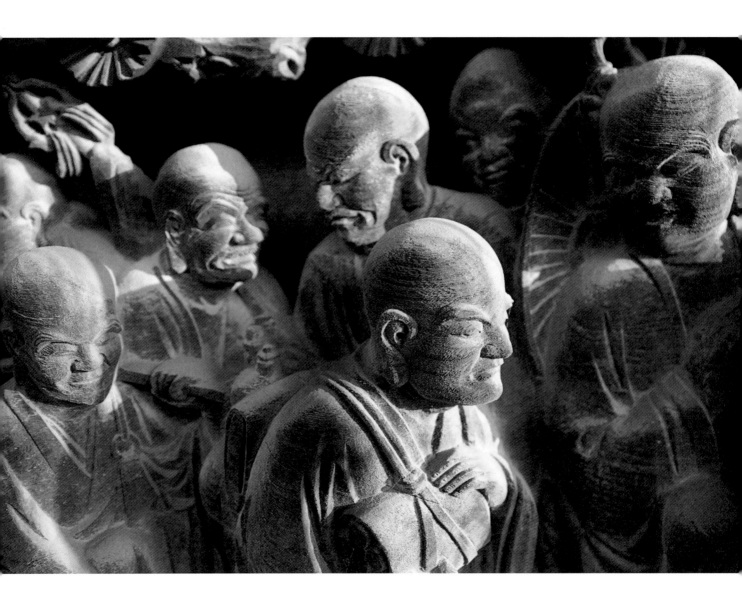

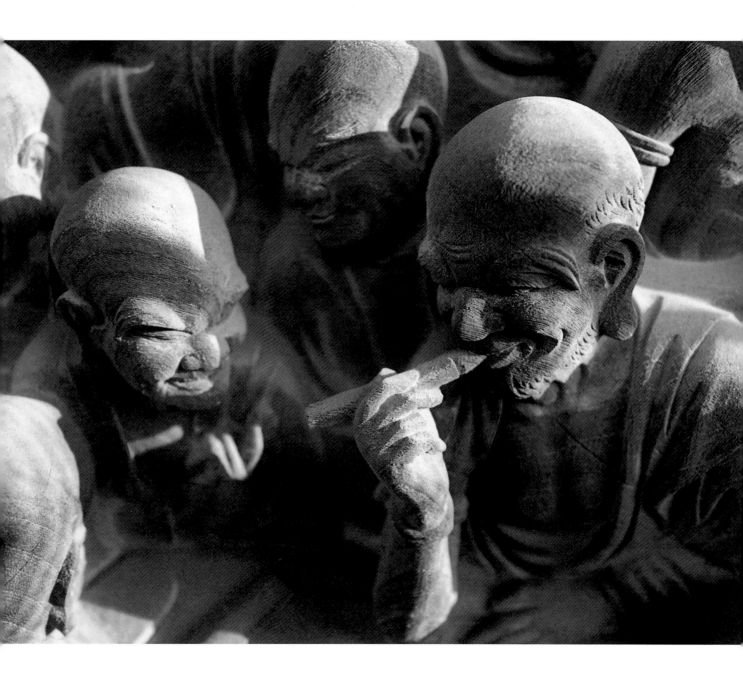

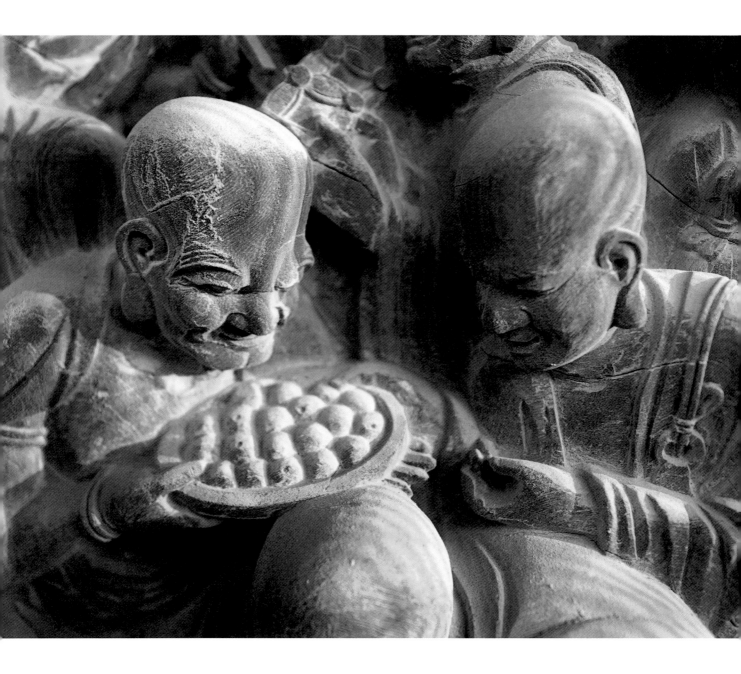

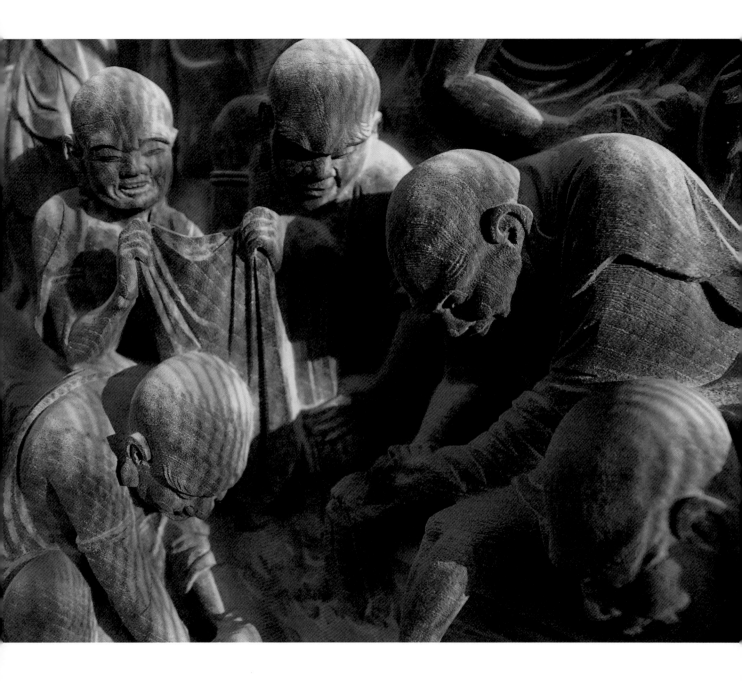

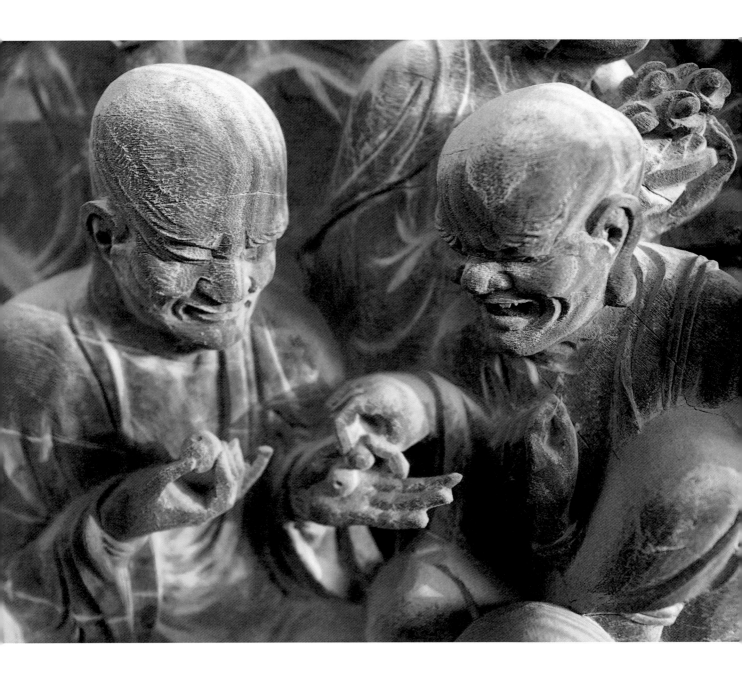

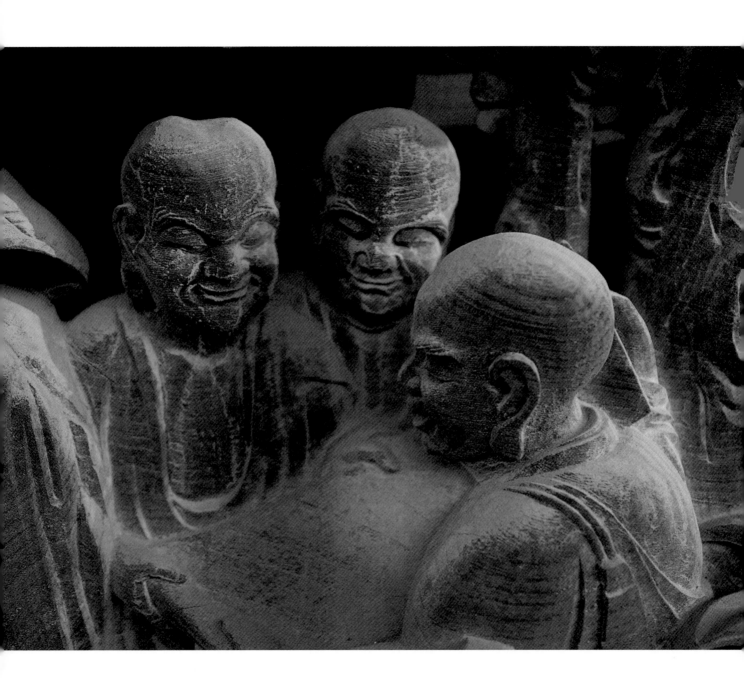

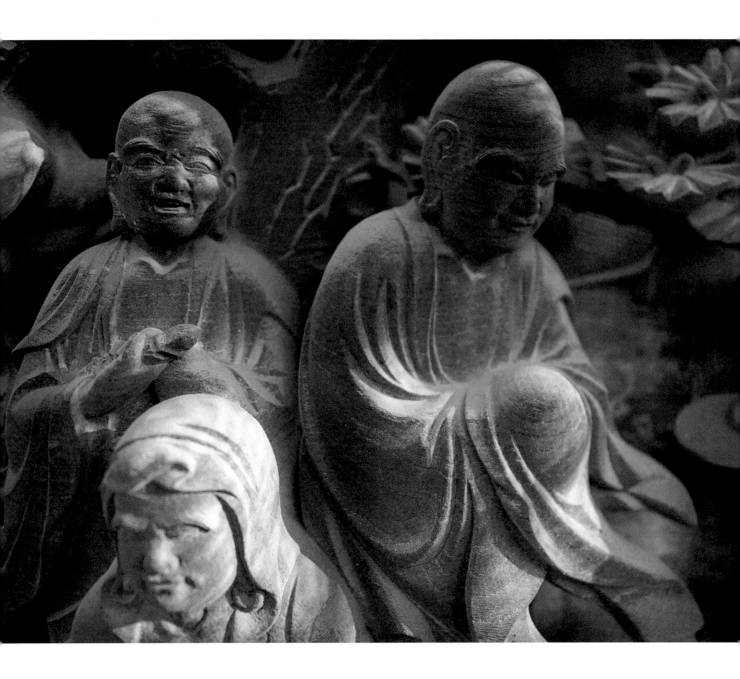

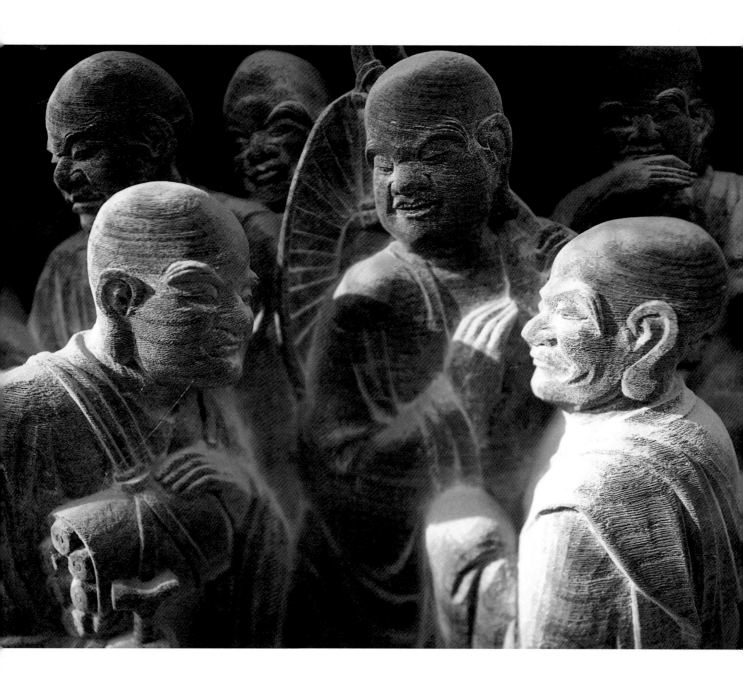

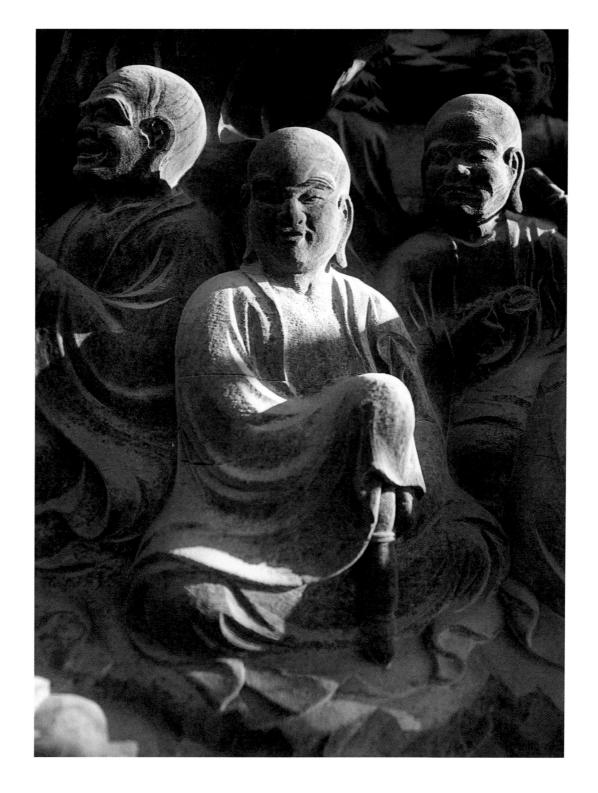

西面の羅漢様

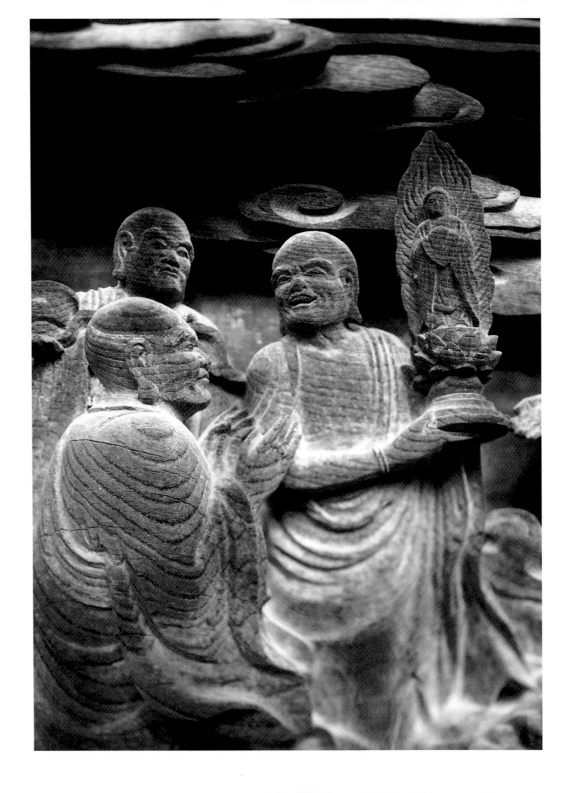

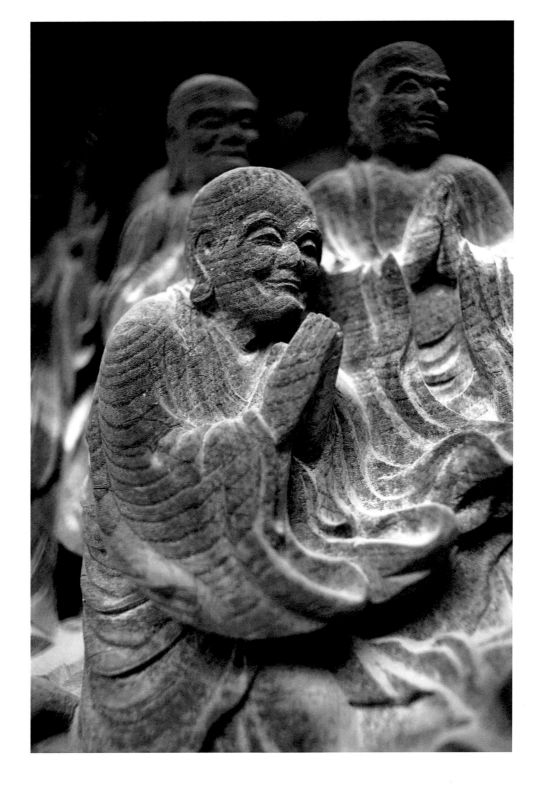

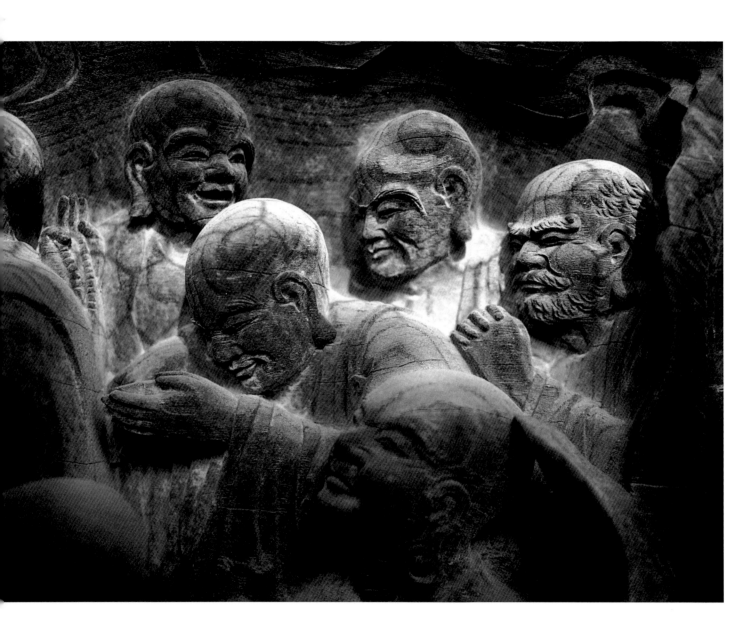

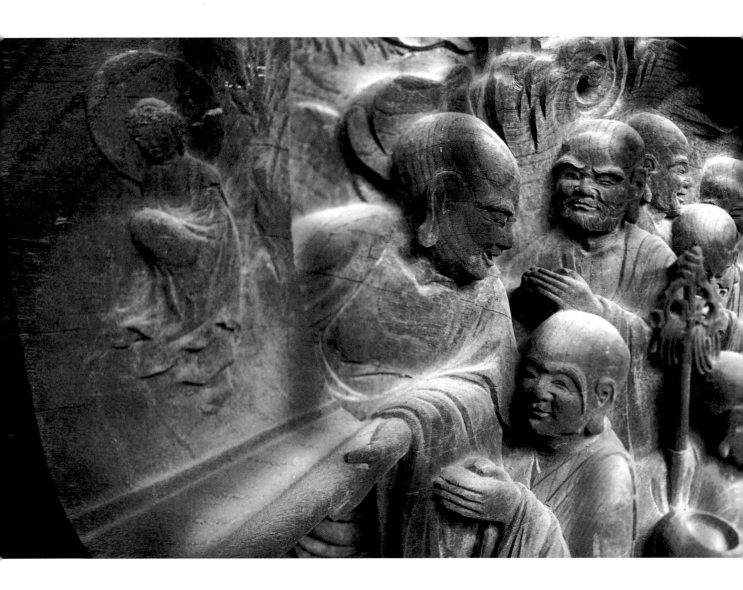

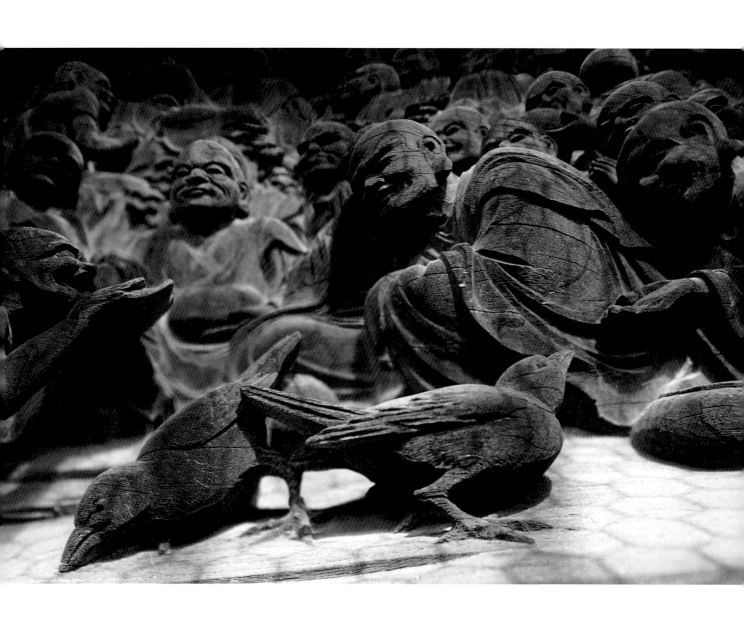

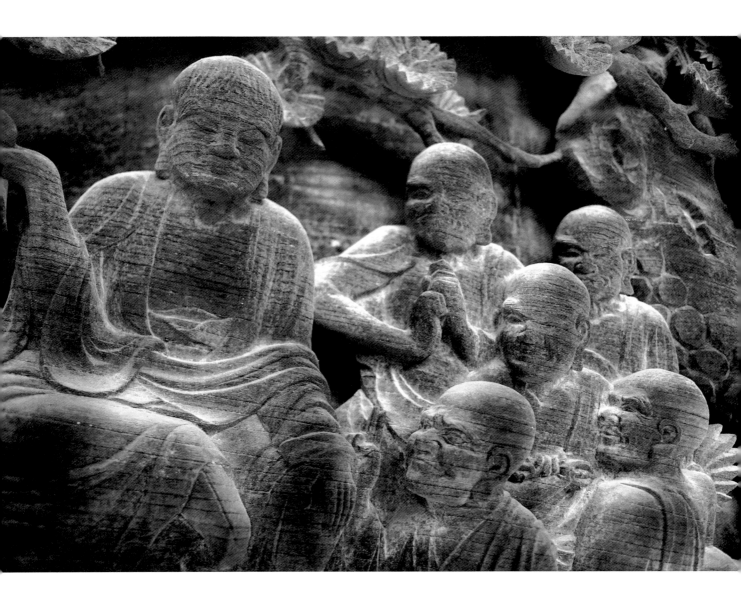

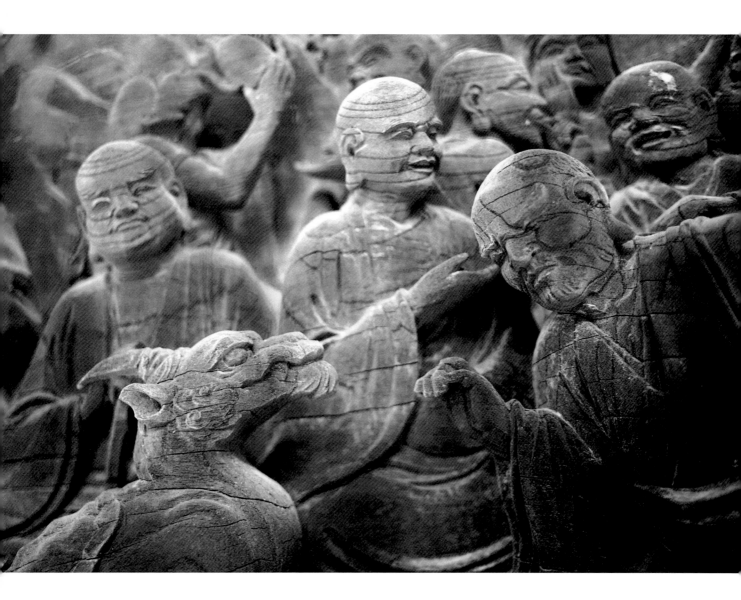

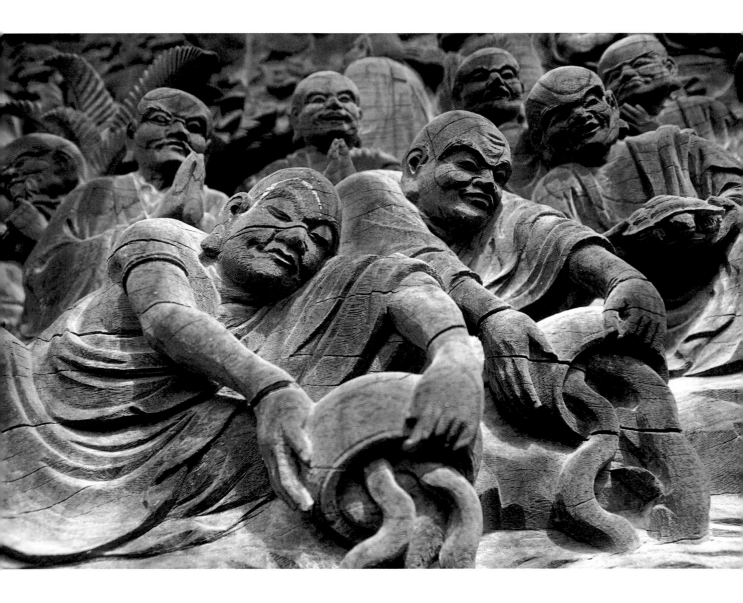

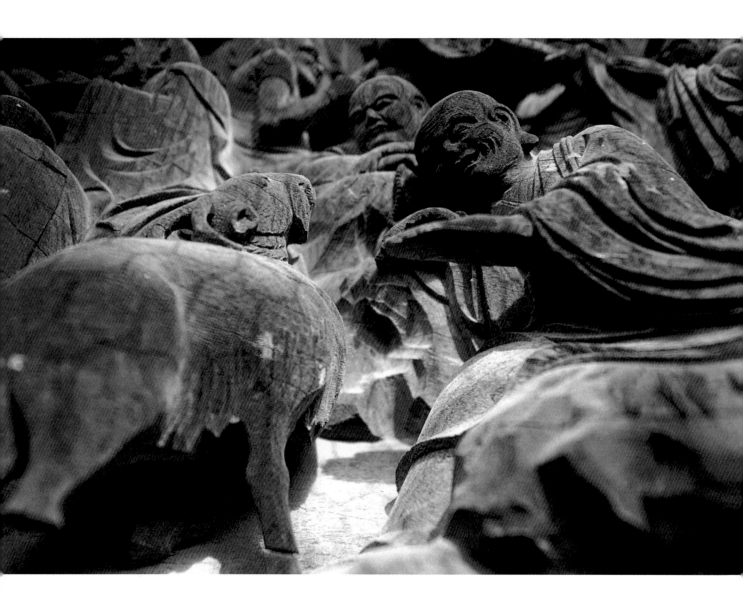

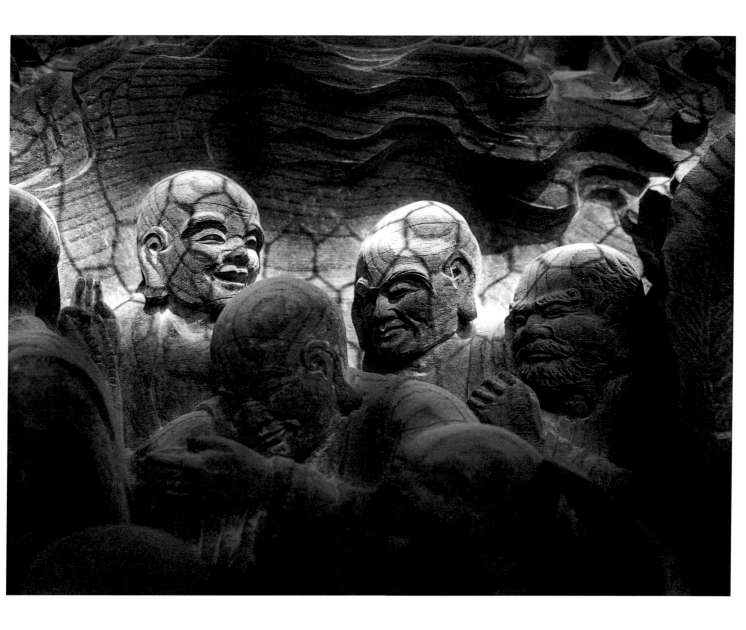

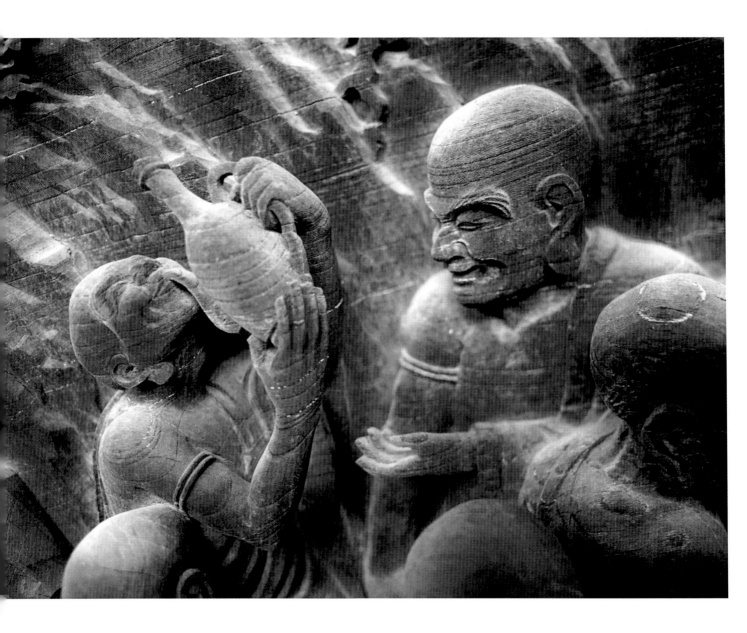

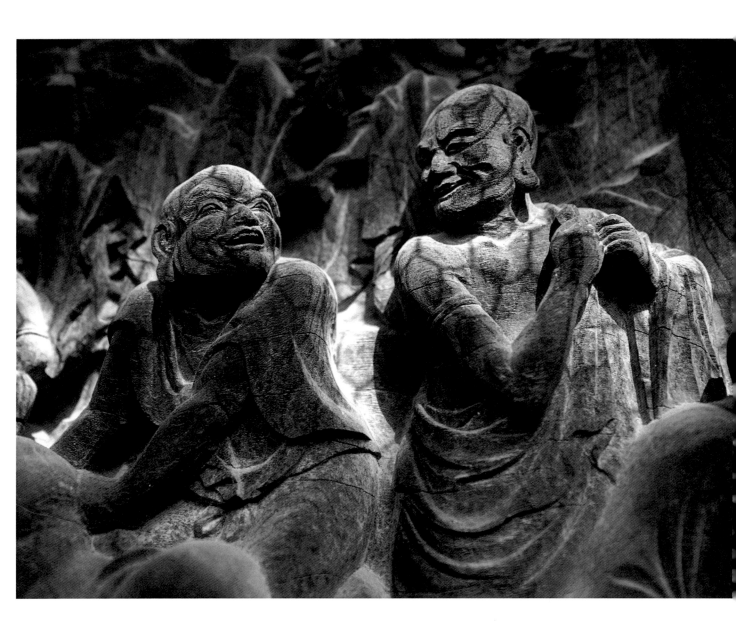

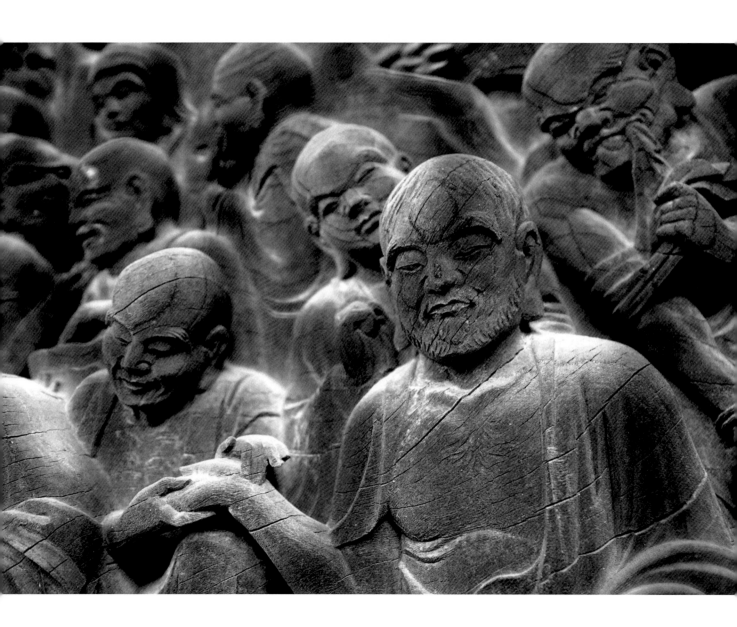

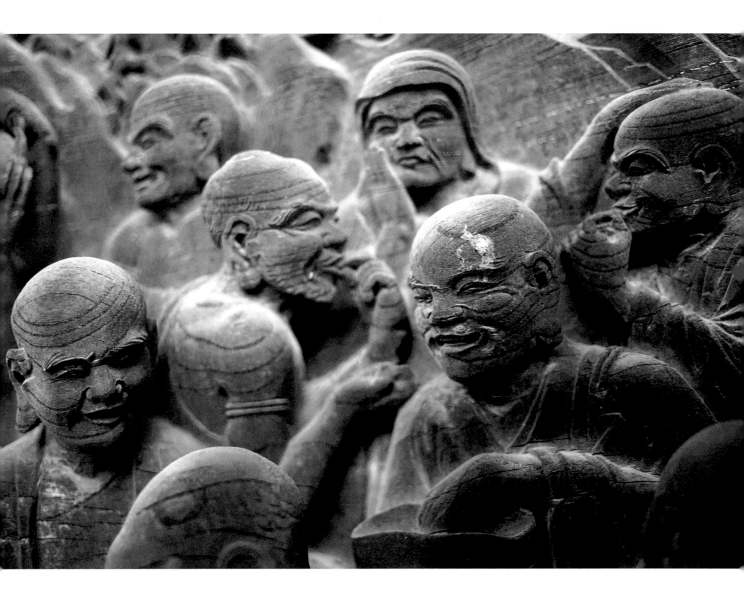

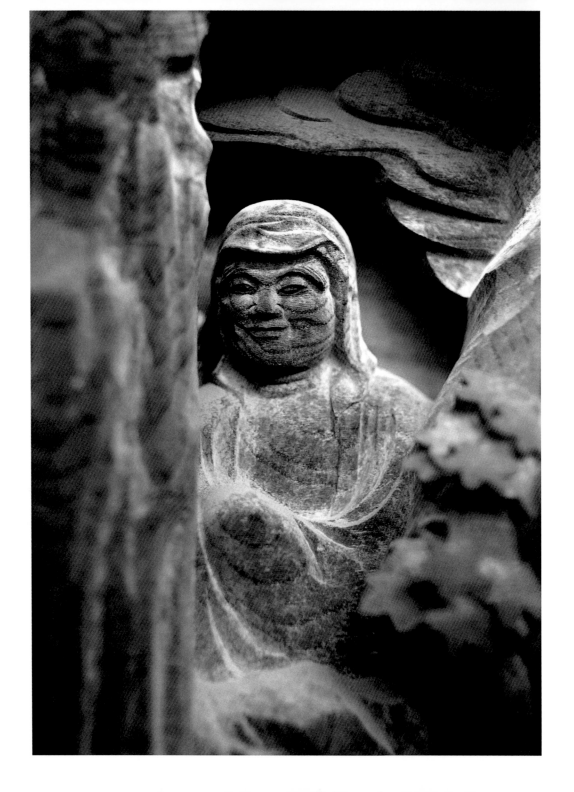

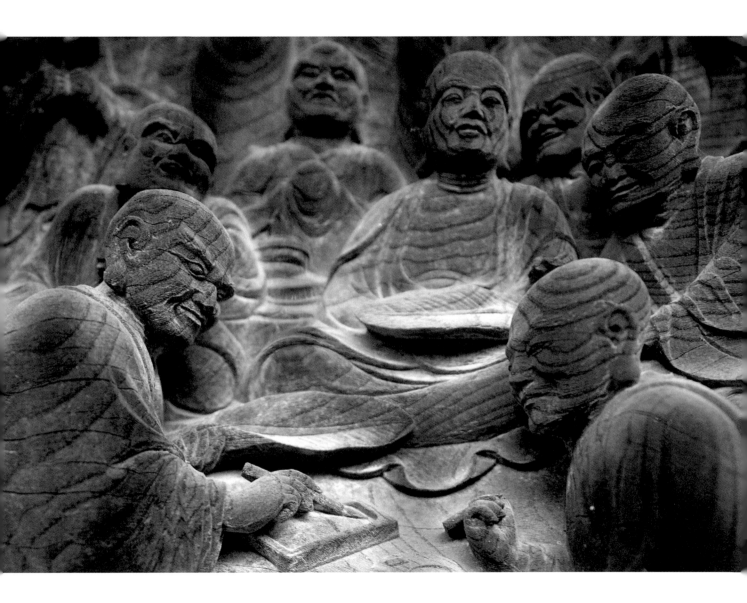

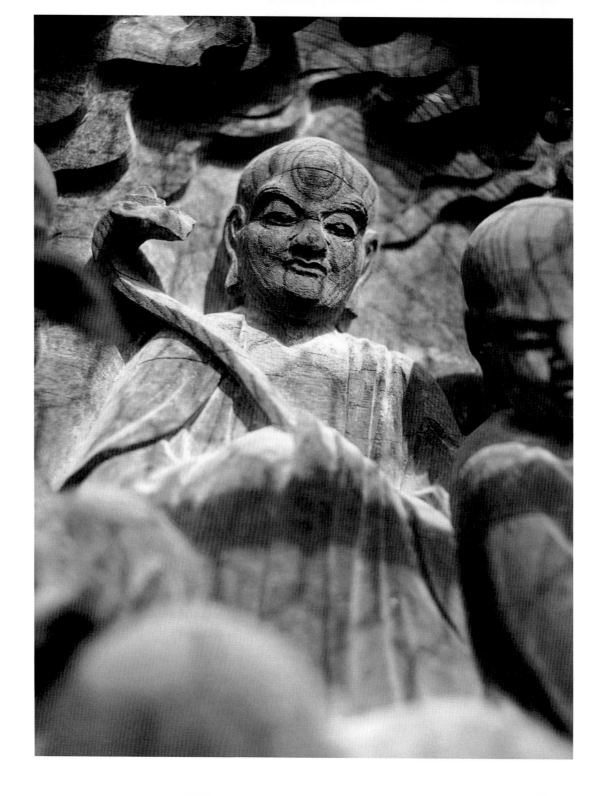

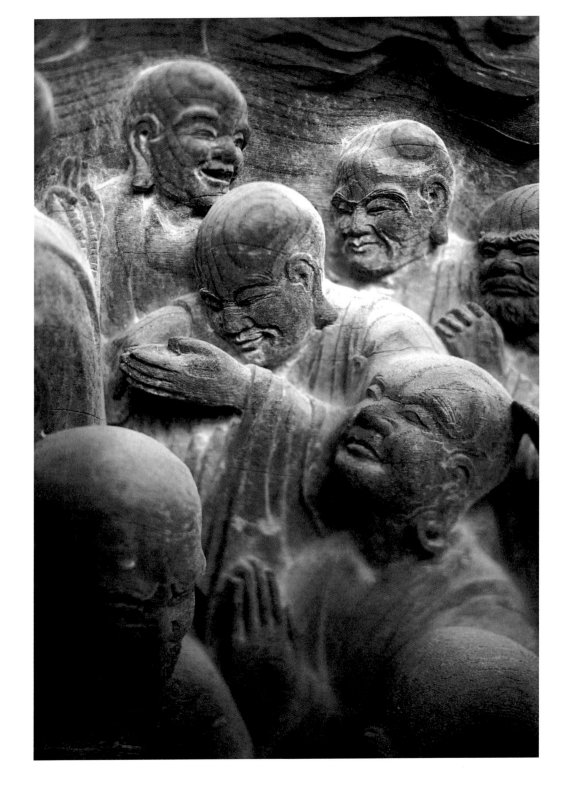

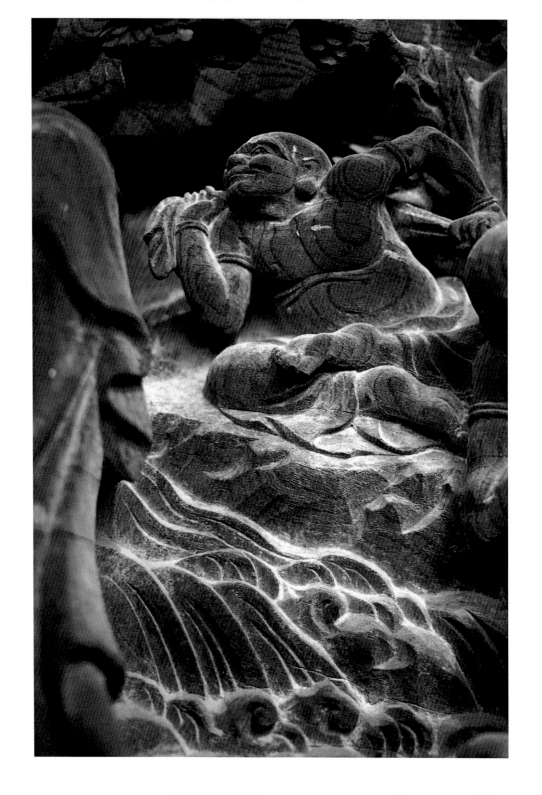

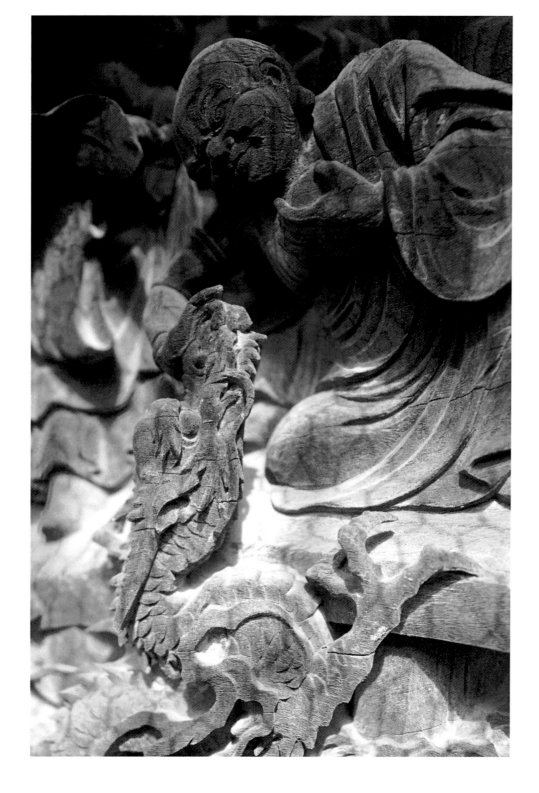

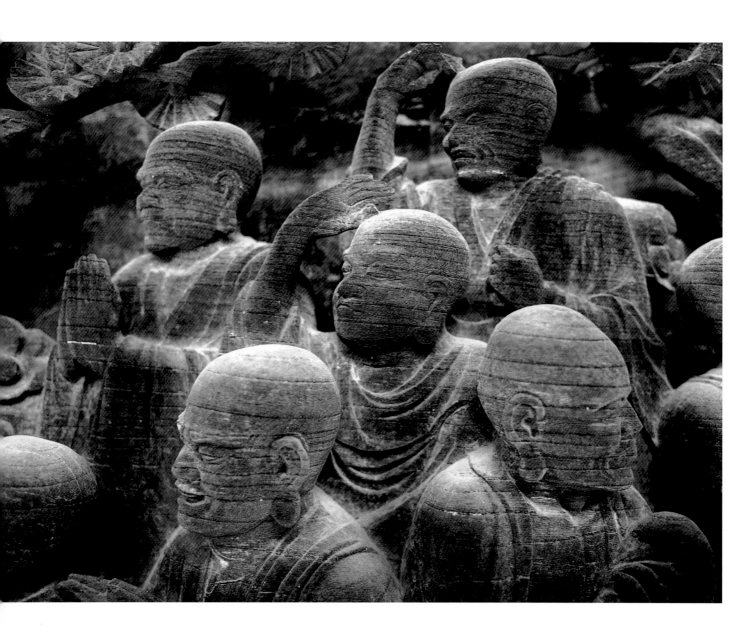

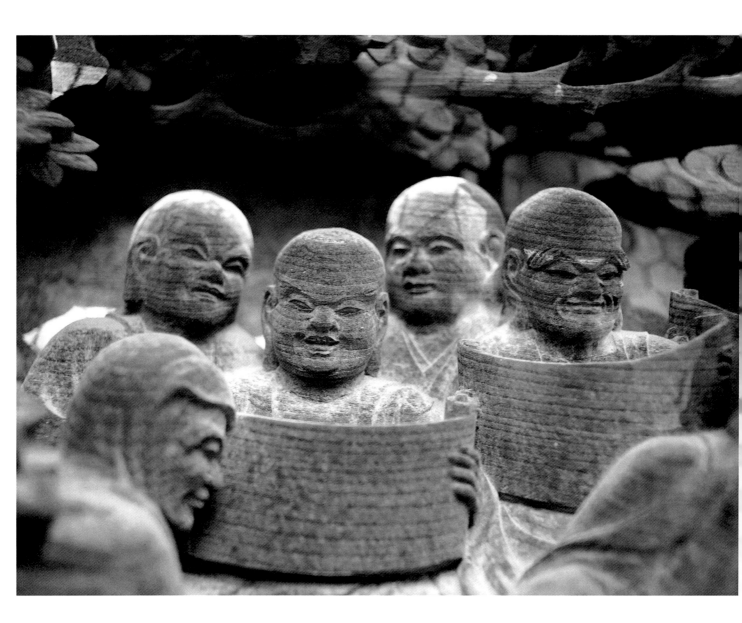

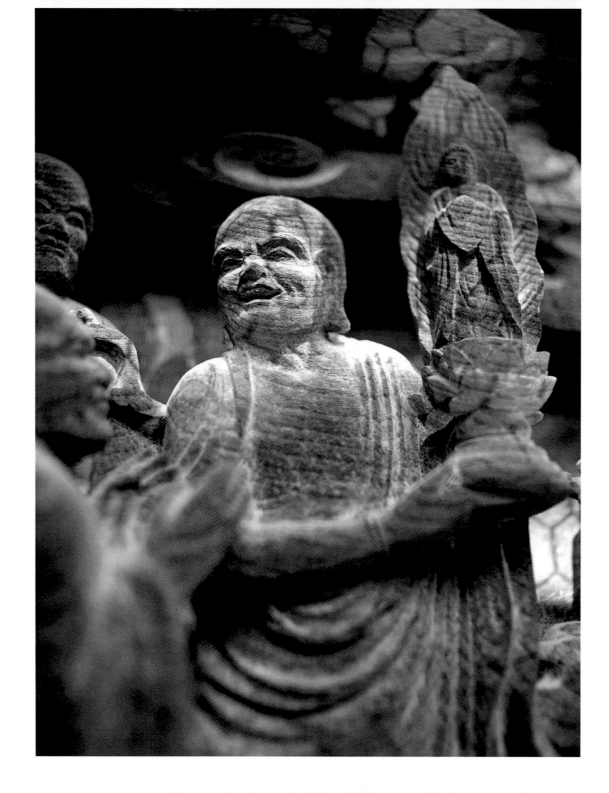

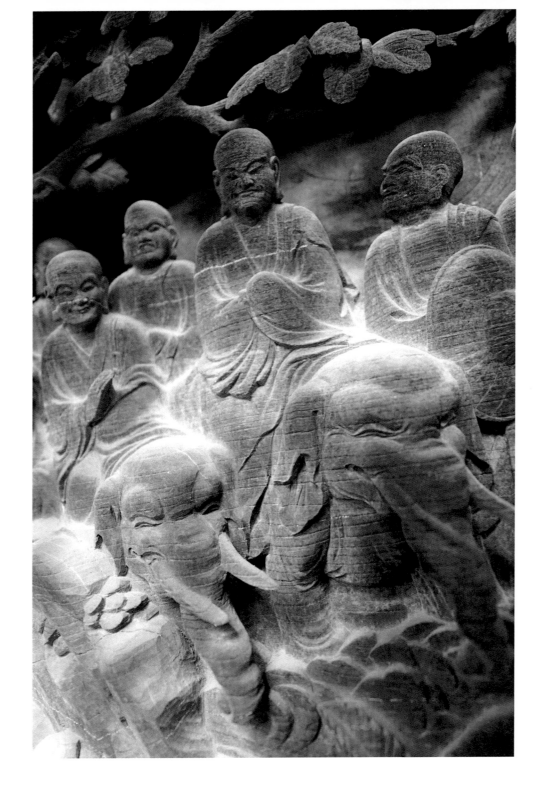

使用機材

CONTAX 645

APO-Makro-Planar 120mmF4

HASSERLBLAD 201F

Makro-Kilar 90mmF2.8

Tessar 115mmF3.5

SONNY α7Ⅱ、Ⅲ

SAMYAN 24mmF3.5 TS

NIKKOR 28mmF2.8 KIPON TSアダプター

Flektogon 35mmF2.4 KIPON TSアダプター

ごあいさつ

大型カメラを肩に「ふるさと古寺巡礼」の撮影をしていたある日、成田山の釈迦堂で五百羅漢像の豊かな表情に気がつきました。それは金網で保護されていて、撮影は難しく思えましたが、35㎜一眼レフとマクロレンズで撮影をはじめました。やがて、中判カメラでも撮影し、ホームページ「ふるさと古寺巡礼」の人気コンテンツとなりました。デジタルカメラの時代となって、広角レンズを使ったティルト、シフトのアオリ撮影による「群像」の表現にも挑戦しました。

カメラを金網に押しつけての撮影はとても不安定なうえ、撮影技術も未熟で、欠点の多い写真であることは承知の上です。しかし、羅漢様の表情の豊かさをお伝えできればと、恥を忍んで写真集とすることにしました。

大きな板に表情豊かに彫り込まれたたくさんの羅漢様。江戸仏師の見事な技をお楽しみいただければ幸いです。

※撮影には成田山の正式な許可をいただいています。

ホームページ「ふるさと古寺巡礼」（古寺巡礼.jp）

「成田山新勝寺 成田山に通い、いただいた写真とご縁」内

「釈迦堂五百羅漢像」でも写真がご覧いただけます。

狩野一信と松本良山の五百羅漢像

安政5年（1858）建立の新勝寺釈迦堂、その側面と背面には五百羅漢像がはめ込まれています。船橋の漁師町（現　船橋市本町）出身の仏師、松本良山が、狩野一信の下絵をもとに彫り上げました。

新勝寺の新本堂建立に際して、堂羽目を五百羅漢像とすることになり、狩野一信が下絵の依頼を受けました。一信自身も「一世一代の仕事を五百羅漢像に残したい」と、その彫刻を良山に託しました。

それは嘉永六年（1853）ペリーの黒船来航の年でした。

良山は八枚の、厚さ30cm程の板に十年の歳月をかけて五百羅漢を彫り上げました。亡くなった人は、五百羅漢の中から必ず故人に似た羅漢様を見いだすことが出来ると言われ、その出来映えに江戸っ子は、数え歌に歌って称えたということです。この仕事を通して多くの賞賛をえた良山は、仏師として最高の地位「法橋」に叙せられました。

松本良山は今、船橋市本町の不動院に墓碑が建てられ、眠っています。

釈迦堂五百羅漢像の詳しい説明が、成田市役所作成の『成田市「成田ゆかりの人物伝（11）松本良山』にあり、インターネットからもPDFでご覧いただけます。

著 者 略 歴

椎名修（しいな・おさむ）

昭和 27 年　成田に生を受ける

昭和 44 年〜　６月、日比谷公園からのたたかいの日々

昭和 55 年〜平成 8 年　労組活動時代、過労死認定に取り組む

平成 7 年〜　大型カメラによる「ふるさと古寺巡礼」を撮影、写真展を重ねる

平成 11 年　労組時代のコラム集『マルチアイの八年』(崙書房) を上梓

平成 22 年〜 30 年　ヴォーカル活動、「ほっと奏でいる」を結成

平成 24 年　写真ホームページ「ふるさと古寺巡礼」(古寺巡礼 .jp) を開設

平成 28 年〜　東日本大震災復興支援 Week「集い、つながろう !! 東北成田」
　　　　　　　復興支援音楽祭「光のとびら」を企画、開催。実行委員長

平成 30 年　『人類の誕生から考える「神」様の歴史』(文芸社) を刊行

令和元年　同・電子版『神へと至る道　抽象的概念の成長史』令和 3 年　同・英語版、POD 版 (22
　　　　世紀アート社) を発売

令和 3 年　『不動明王のお庭で：たたかいの日々と神仏との出会い』(22 世紀アート社)

新勝寺 釈迦堂 五百羅漢像

2024 年 4 月 30 日発行　　　　　著　者　椎 名　修

　　　　　　　　　　　　　　　　発行者　向 田 翔 一

発行所　　株式会社 22 世紀アート
　　　　　〒103-0007
　　　　　東京都中央区日本橋浜町 3-23-1-5F
　　　　　電話　03-5941-9774
　　　　　Email: info@22art.net　ホームページ：www.22art.net

発売元　　株式会社日興企画
　　　　　〒104-0032
　　　　　東京都中央区八丁堀 4-11-10 第 2SS ビル 6F
　　　　　電話　03-6262-8127
　　　　　Email: support@nikko-kikaku.com
　　　　　ホームページ：https://nikko-kikaku.com/

印刷
製本　　　株式会社 PUBFUN